名家

课徒稿

临本

刘海粟

泼彩山水画谱

刘海粟◎著

刘 蟾◎编

上海人民美术出版社

图书在版编目（CIP）数据

刘海粟泼彩山水画谱 / 刘海粟著；刘蟾编. — 上海：上海人民美术出版社，2023.11
（名家课徒稿临本）
ISBN 978-7-5586-2782-8

Ⅰ.①刘… Ⅱ.①刘… ②刘… Ⅲ.①山水画－国画技法 Ⅳ. ①J212.26

中国国家版本馆CIP数据核字（2023）第173108号

名家课徒稿临本

刘海粟泼彩山水画谱

著　　者　刘海粟

编　　者　刘　蟾

主　　编　邱孟瑜

策划编辑　姚琴琴

责任编辑　姚琴琴

技术编辑　齐秀宁

装帧设计　潘寄峰

出版发行　上海人民美术出版社

　　　　　（上海市闵行区号景路159弄A座7F　邮编：201101）

印　　刷　徐州绪权印刷有限公司

开　　本　889×1194　1/12

印　　张　6

版　　次　2024年1月第1版

印　　次　2024年1月第1次

书　　号　ISBN 978-7-5586-2782-8

定　　价　68.00元

目 录

一、十上黄山诗画

我第一次登黄山时尚年轻。当时只觉得黄山美，但对它的认识还不够，了解得不深，理解得不透。以后每来一次，就增加了新的认识，加深了新的感情。

"十年浩劫"后，我八上黄山，已是八十多岁。那时所感受到的，是过去所未有的。一个人的经历，常是阅历的总和。经历和阅历应该是一致，但又不是一样的。有些人在经历中缺乏阅历，经受未必是感受。只有感觉到了的，使自己的感情受影响和起变化的，才算是一种真正的阅历。

八十岁的感情，与七十岁不一样，自然和六十岁更不一样。六十岁以前，自觉行动还能随心，后事还可随意，对黄山的探望，犹如一般的走亲访友。相见时道声："别来无恙！"告别时随手一挥："再会！"好像上海人说"明朝会"，并不经心，也不萦心，觉得反正常来常往，无所谓。但到七十岁以后就不同了，人毕竟老了，从科学的角度来分析，人到古稀，来日无多，片时寸阴，自当珍惜。所以我七十岁后到黄山，静看、细看、默看的时间长了，从中也自然领略到黄山的意味无穷，并且僻处冷坞，可看的地方也多了，一草一木，都感到格外亲切，令人留恋。

"与君别后常牵罣（挂），相见何妨共夕阳！"这两句诗形容（我）晚年对黄山的感情也是很适当的。我打算请人刻一方闲章"相见何妨共夕阳"，专用在黄山画的内容上。

还有一层意思：经过十年最艰难的动乱生活，再联系前半生几个困境时

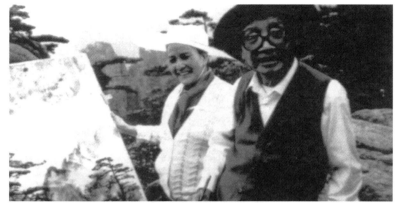

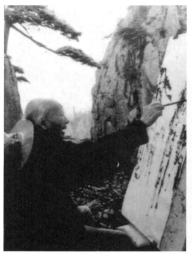

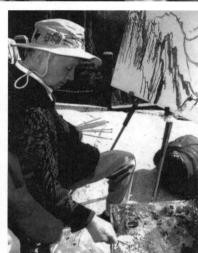

刘海粟在黄山写生

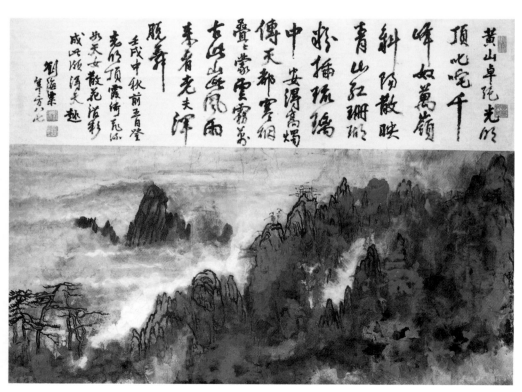

《黄山光明顶》

期，（我）对生活、对人生、对自然和对景物的观察力与联想力也格外丰富。因此，八上黄山，真有沧海桑田之感。虽然景物依旧，但是心情和景象却不一样。因此我写黄山的诗，自六上以后，越来越多。

当然，八上以后，也有告别和惜别之情，意思是"好朋友见一次少一次了"，会日无多，其情其绪，老而弥深，也弥坚。

我八上黄山，曾经在"清凉世界"的清凉台上作画。当然，那样高的地方，我年轻时也要援手攀登，年逾八十，自然需人搀一把。但是，毕竟是我自己上去了，主要靠的是敢攀登的决心、不畏难的信心和不服老的雄心。我在山上作油画，并拍了一张照，由祖安转奉邓颖超同志。据赵炜副秘书长在政协常委会开会前告诉我说：邓大姐很高兴，夸我真不简单，居然还真登上去了。其实，这是我在八十岁以后对黄山的深情厚谊所促成的。

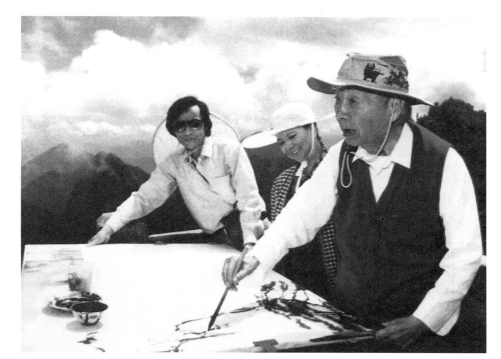

刘海粟十上黄山写生

"世上无难事，只要肯攀登"，这个"肯"字，应作"敢"字解，也可作"想"字解。盖叫天的名言，学艺术的人，"想要什么就有什么"。这个"想"，是包括实际行动在内的。"敢想"和"敢做"，想和做联成一体，就不是空想和幻想。

我登黄山，就是如此。若无此"想"，焉知黄山？

今年夏天十上黄山，是我毕生大快事。尚未登高处，在黄山脚下就口占七绝一首：

年方九十何尝老，劫历百年亦自豪。

贾勇绝顶今十上，黄山白发看争高。

乍登黄山，又有一诗：

光怪陆离真似梦，泉声云浪梦如真。

仙锦妙景心中画，十上黄山象又新！

到了"梦笔生花"，我照例写生。此番先是七律，然后又成此绝句：

年方九三上黄山，绝壁天梯信笔攀，

梦笔生花无定态，心泉涌现墨潺潺。

在宾馆作画，水墨和重彩均有。但为借黄山气势，直抒老夫胸臆，墨是泼墨，彩是泼彩，笔是意笔。我十上黄山最得意的佳趣是：黄山之奇，奇在云崖里；黄山之险，险在松壑间；黄山之妙，妙在有无间；黄山之趣，趣在微雨里；黄山之瀑，瀑在飞溅处。因成一绝曰：

泼墨淋漓笔一支，松涛呼啸乱云飞。

黄山万壑奔腾出，何似老夫笔底奇。

此番十上黄山，得意之处许多。但是令人遗憾之处亦不少，主要是旅游方面的质量和自然环境的保护，不如人意处尤多。最使我难过的是，那两株孔雀松的枯萎，尤其是被锯成两段短短的树桩，造物已太酷，不假以永年，人们竟又肢解而去，何其惨也。因为之招魂曰：

天地铮铮骨，山川耿耿情。

老夫尊逸气，铁笔写诗魂！

孔雀松，你不会死。愿你在我的画里永生！愿你的精神，使我的画笔更加振奋。

我在十上黄山时也写了不少词。以后都可收入《存天阁诗集》和《艺海堂诗选》里。今录其中《西江月》一阕，聊作十上小结：

万古神州灵秀，凝成铁壁铜墙。苍龙上下竞回翔，翠壑岚光流荡。漫洒钧天彩雨，随吾袖底汪洋。九三犹是旧刘郎，莫笑故人狂放。

这是我对黄山献出的一颗赤忱的心，是友情，是诗情，是画情，也是爱情……

一九八八年十月一日赴香港前夕于上海樱花度假村

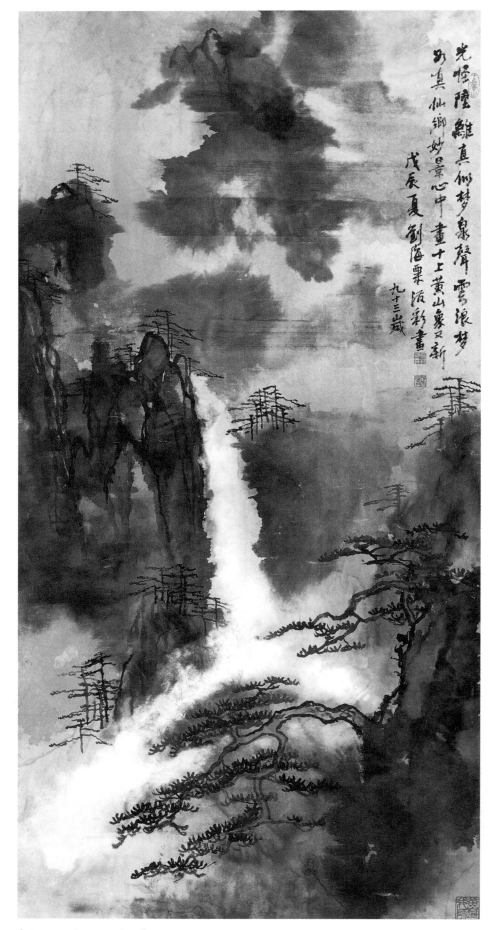

《光怪陆离泼彩黄山》

二、对笔、墨、纸的看法

中国画讲究"六法"，是指技巧而言。但最要紧的，还在笔、墨、纸三者关系的结合。

用笔是最重要的。这个"用"字有两层意思，即用什么笔，怎么用它。

历来画坛讲究用好笔。但是历来真正的画家并不计较笔的贵贱。并非价高的就好用，而在于自己是否得心应手，是否适合本人的绘画风格，能否发挥个人之专长，并弥补不足。

我是不太计较笔的好坏贵贱的，但对画什么内容和用什么方法来表现时，选笔颇有讲究。如泼墨挥洒时拖笔横扫，在勾树添枝时，以单钩篆写，所选的笔也不同。"文革"时，我在红卫兵抄家后从地上捡起仅有的破笔，照样也凑合着画了不少山水和花卉。

墨是要讲究的。倒不是讲究墨的名贵，而讲究油烟少些的，能不凝、不滞的，就好。

我是能用宿墨的，有时宿墨的效果胜于新墨甚多。我亦好用焦墨，如用之得法，既有金石趣，亦有书法味。

浓墨重彩，是我晚年的主要表现形式。大笔泼洒，或用整盂的水墨倾泻纸上，再用笔拖、染、抹、涂，更见自然之生趣。我写黄山烟云，用色中以石青、石绿、胭脂和西洋红与墨融合后泼在纸上，一番收拾后，顿见千峰叠翠、万壑生辉。

纸是需要选择的，但也不必苛求，无非研究它在临场的渗、凝程度。皮纸和生宣纸中的单宣与夹宣，都可根据内容而定。

笔、墨、纸三者关系，还有赖于一项——水。水的适度是使三者融合一体的必要条件。

当然，用笔还是首要的。我指的是腕底的笔力和临场的笔意所造成的笔情墨趣。这就靠多实践。

我于笔、墨、纸，并无多大窍门，更无秘密。我作画向来不用技术性的方法，用矾、用浆和用其他化合物，都不是一个真正有功力和才能的画家应有的"法宝"，否则，就像过去戏台上蹩脚演员的"洒狗血""卖野人头"了。

当然，我不反对适当用。我也并非绝对不用。道理很简单，就像好演员在台上不依赖灯光服装和机关布景。

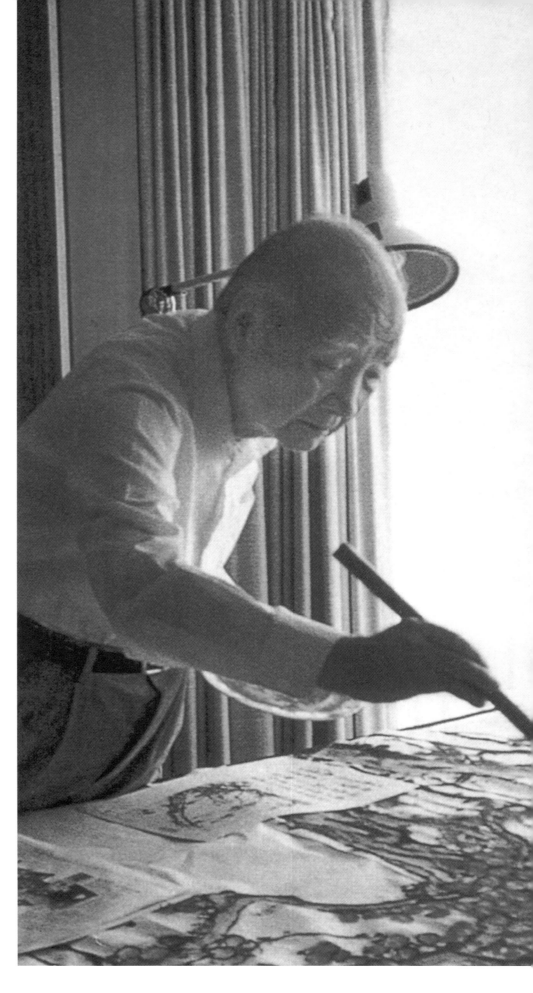

三、树的画法步骤图

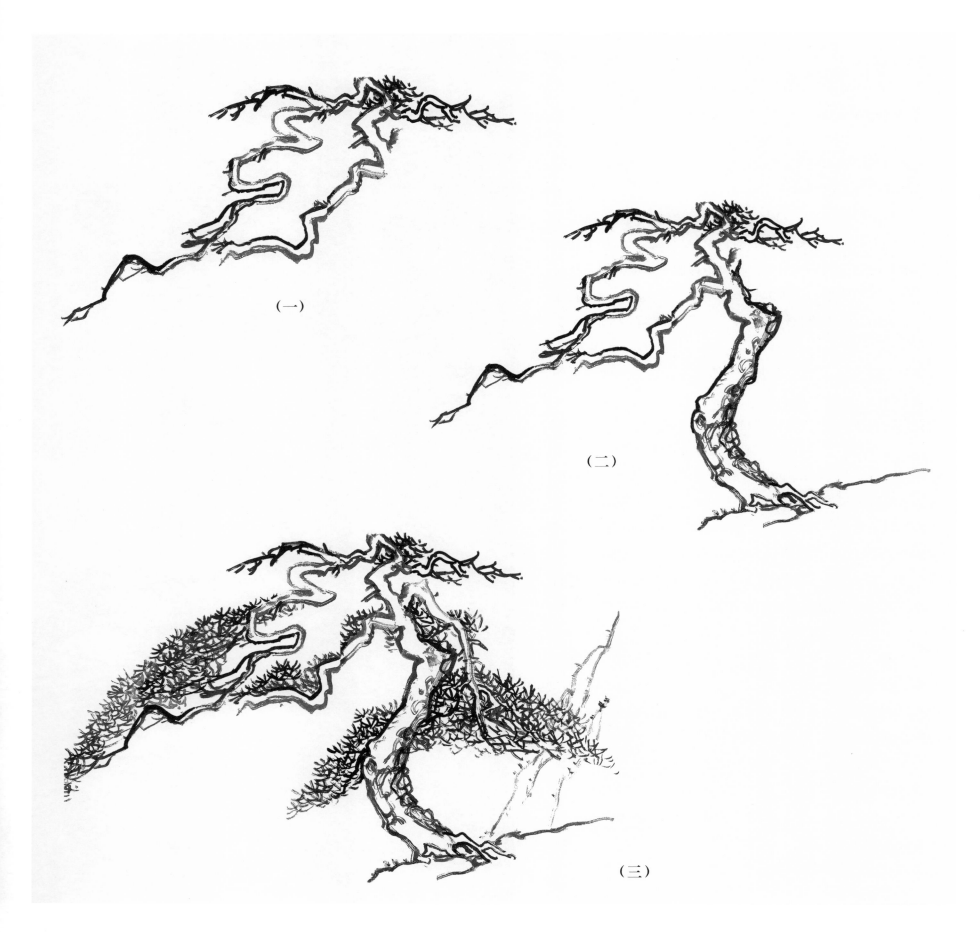

（一）

（二）

（三）

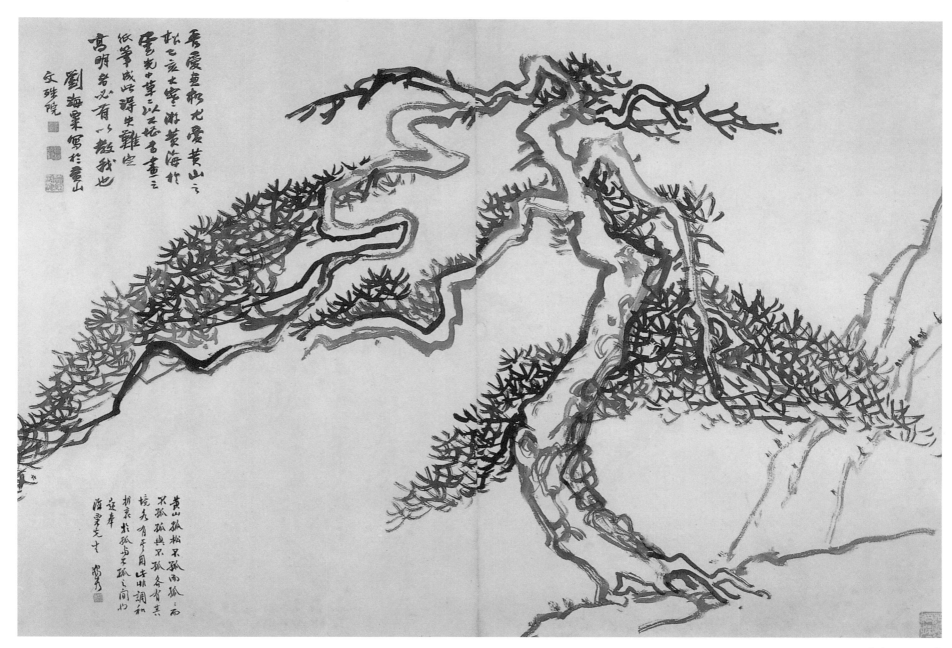

余爱画松尤爱黄山之
松之奇古大率游黄海得
云气中草之以石挺苔画之
纸笔成此得其雄宫
高明者必有以教我也

刘海粟写于云山
文殊院

黄山孤松不孤而孤之
不孤孤与不孤条有其
境秀有平用吐咐调和
折衷松孤卓不孤之间必
逐拳
海翁先生
蟠奇

《黄山孤松》

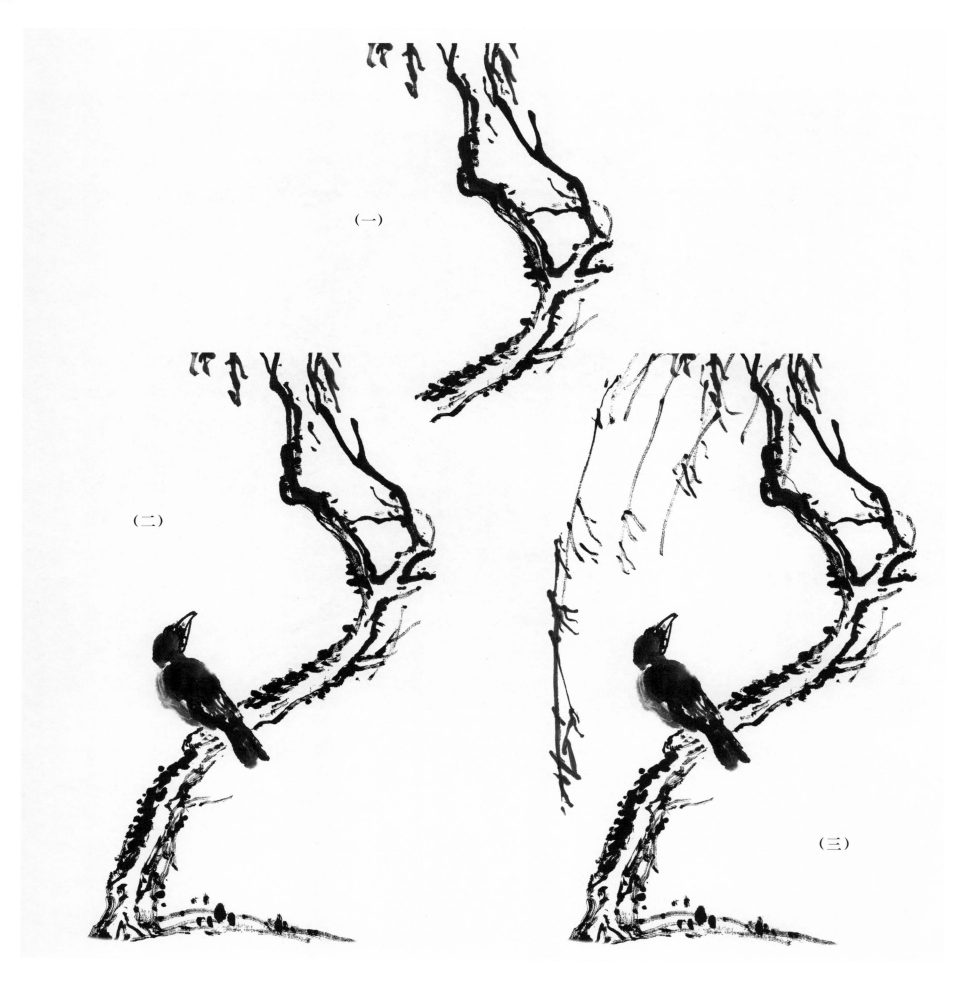

（一）

（二）

（三）

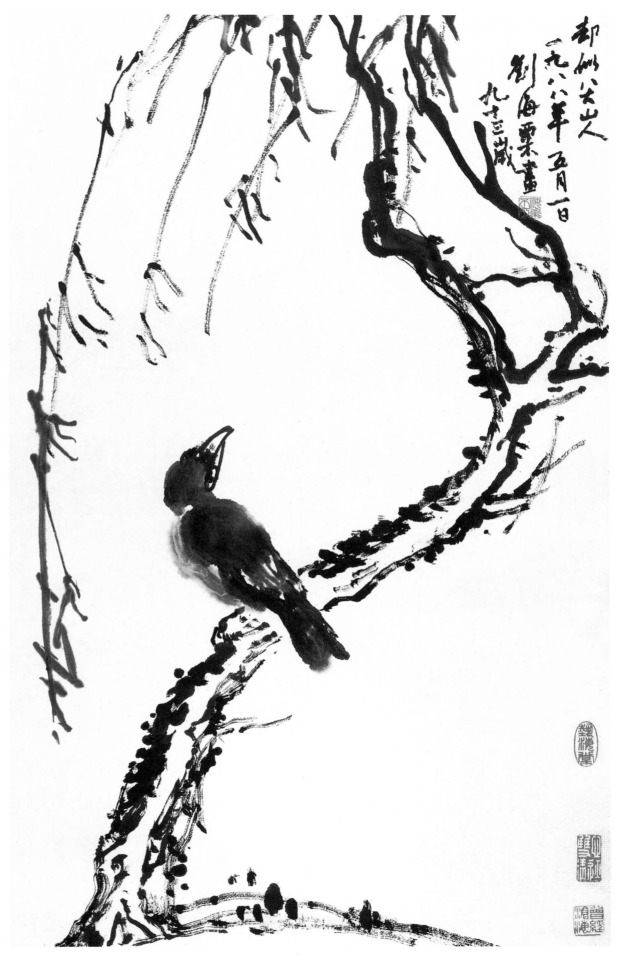

都似八大山人
一九八八年 五月一日
劉海粟畫
九十三歲

《八哥》

四、画树图例

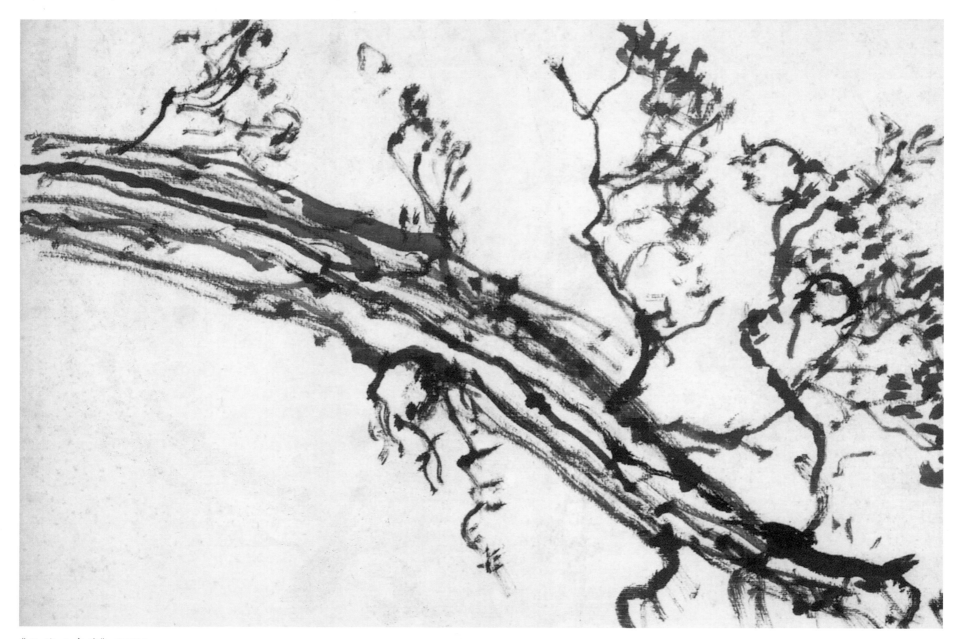

《天苑吐奇芬》册页之一

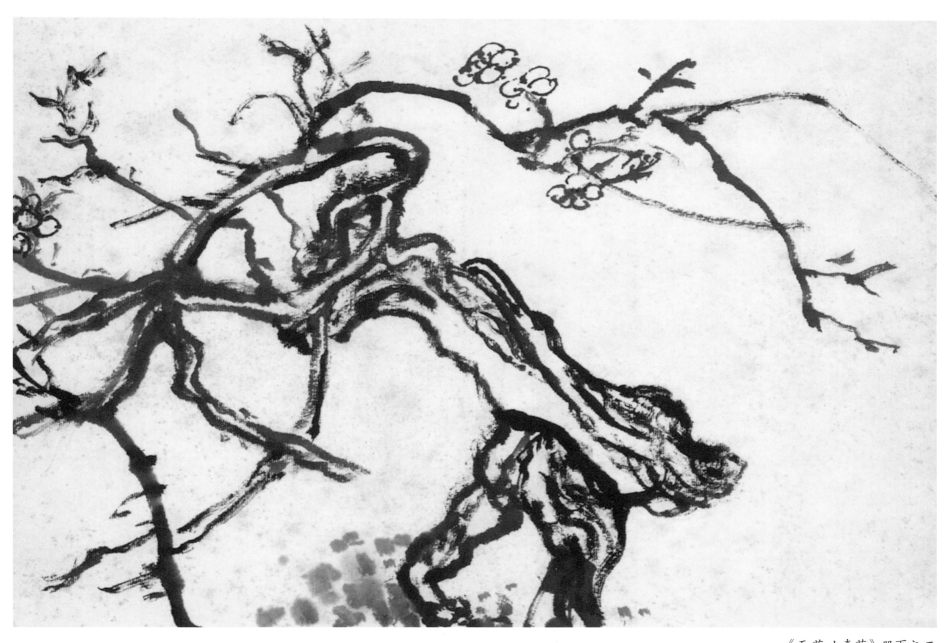

《天苑吐奇芬》册页之二

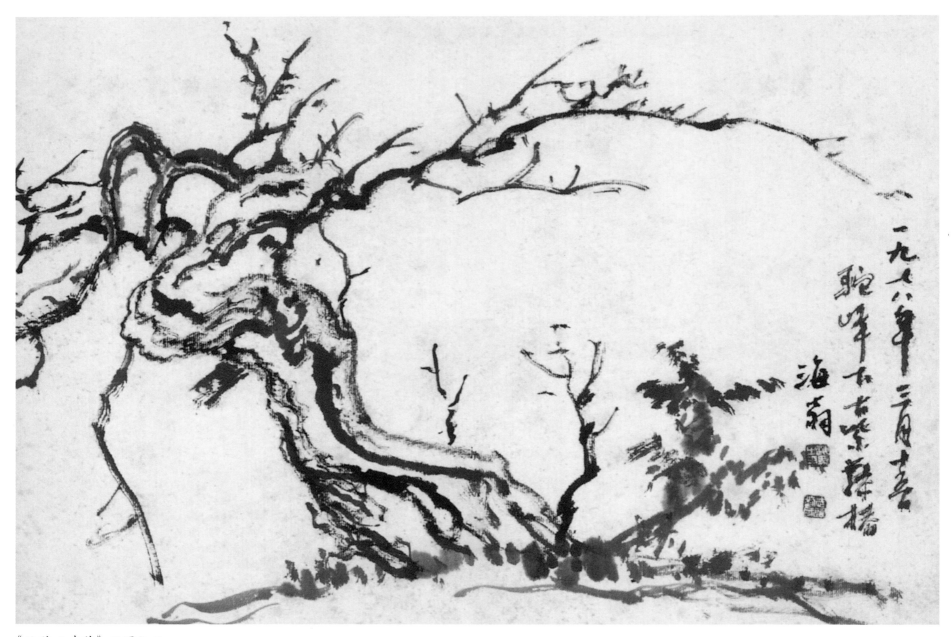

一九八八年三月吉吉

駝峰不古紫藤播

海翁

《天苑吐奇芬》册页之三

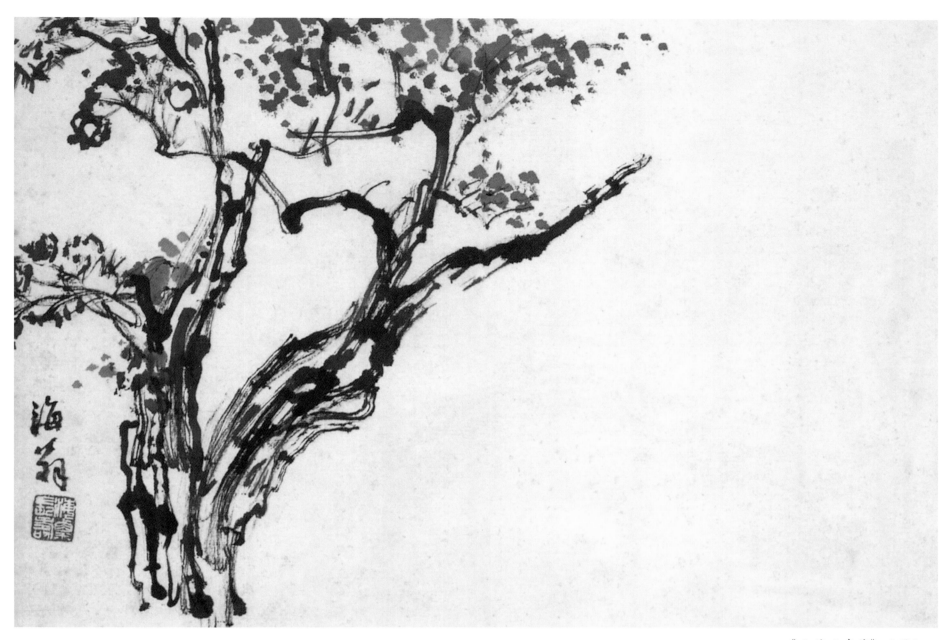

《天苑吐奇芬》册页之四

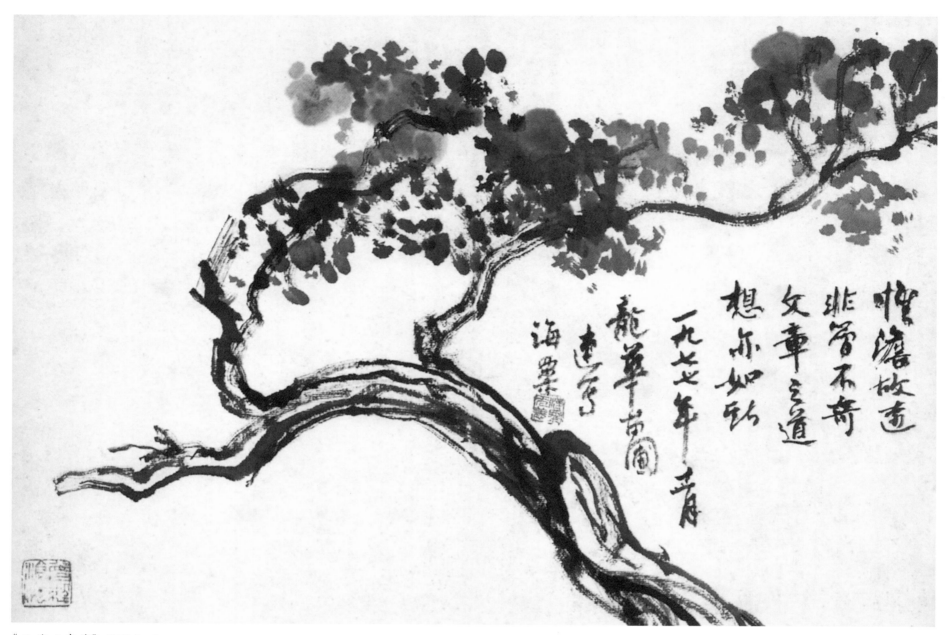

《天苑吐奇芬》册页之五

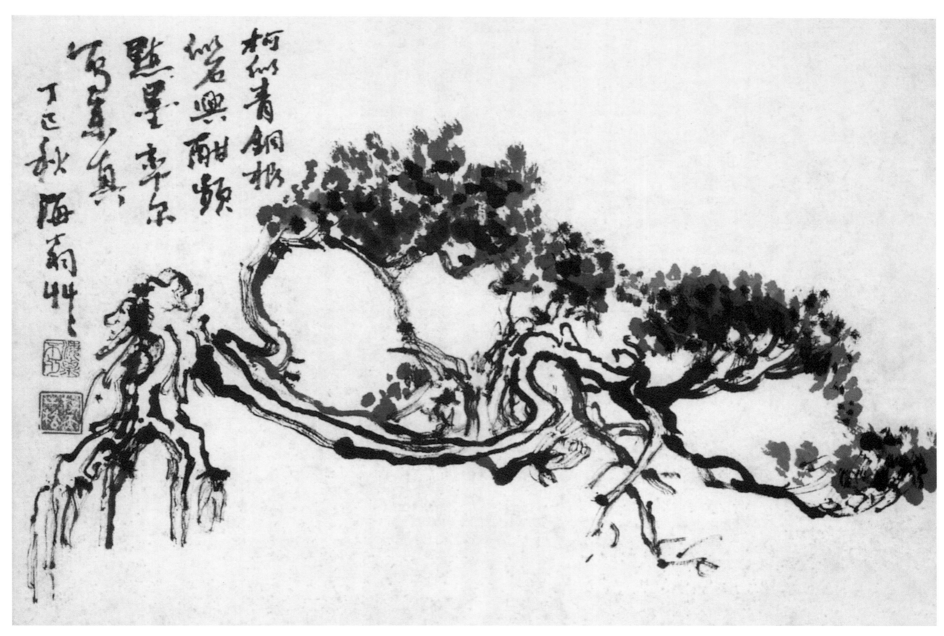

柯似青铜根
似石，兴酣
点墨率尔
写，奇气
丁巳秋海
菊绀

《天苑吐奇芬》册页之六

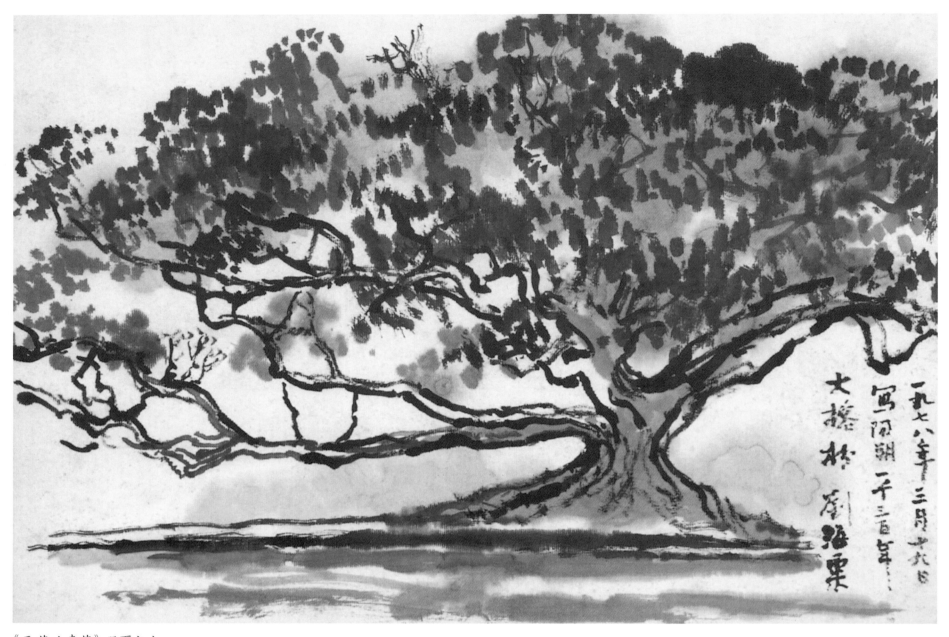

一九七八年三月十六日

写阳朔二千三百年……

大榕树 刘海粟

《天苑吐奇芬》册页之七

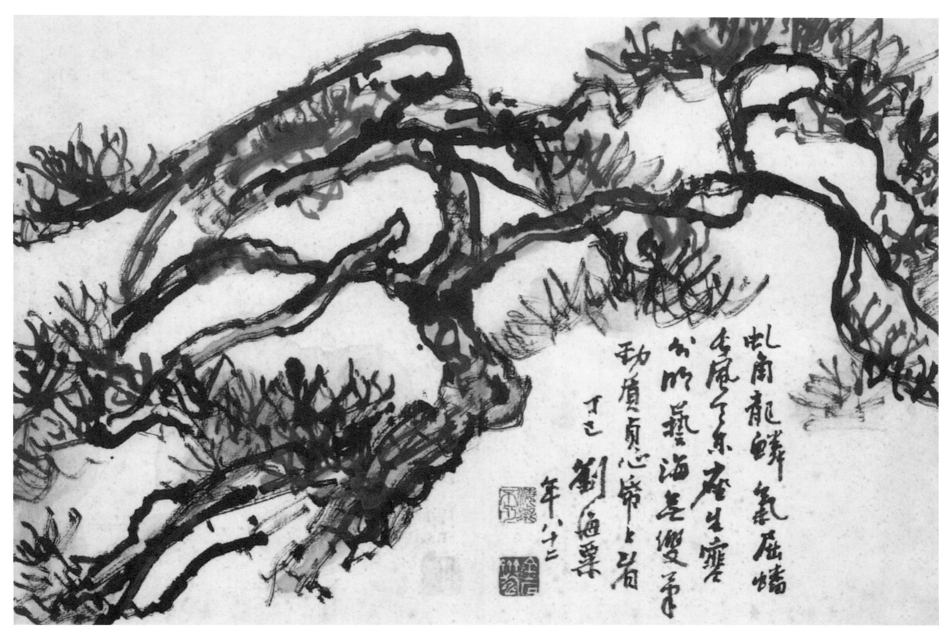

《天苑吐奇芬》册页之八

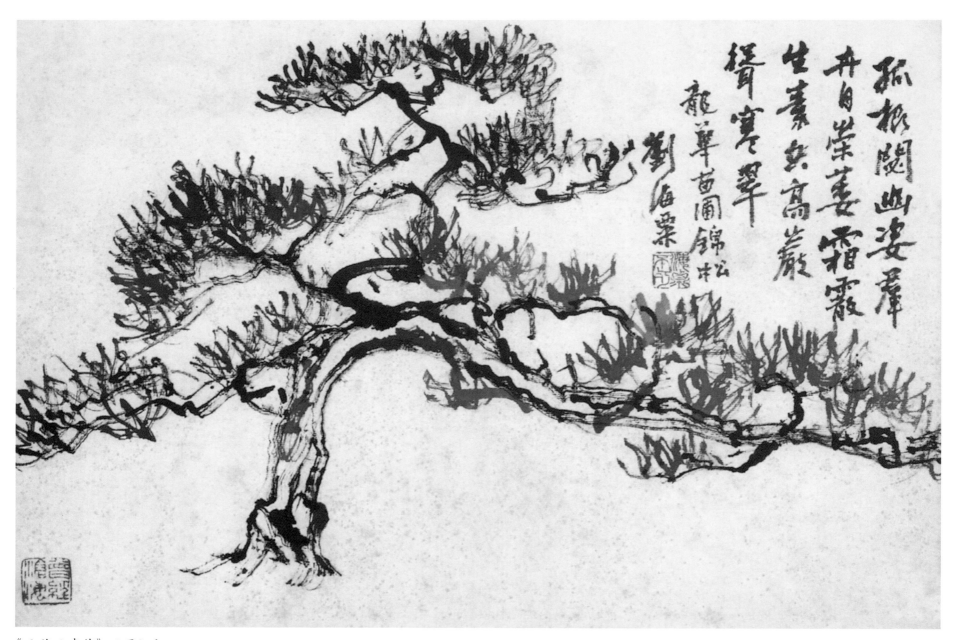

《天苑吐奇芬》册页之九

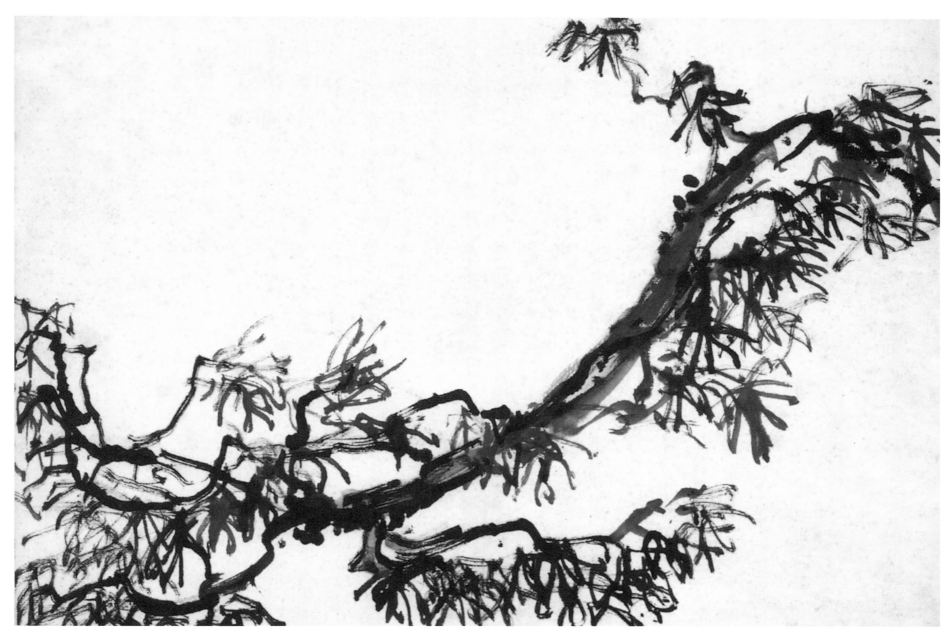

《天苑吐奇芬》册页之十

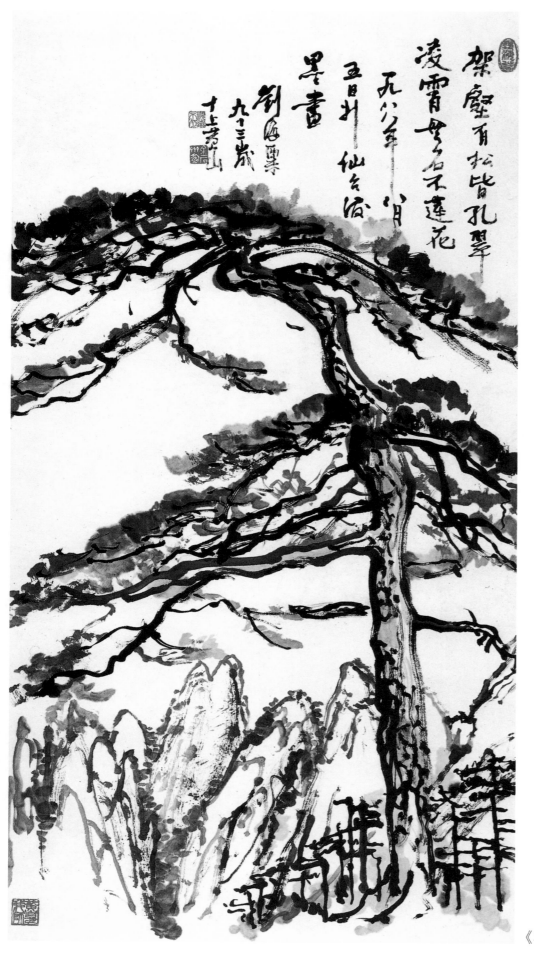

架壑有松皆孔翠
凌霄無石不蓮花
无八年八月
五日刈 仙台谷
墨畫
劍庭樂
九十三歲
十上荒江山

《苍龙》

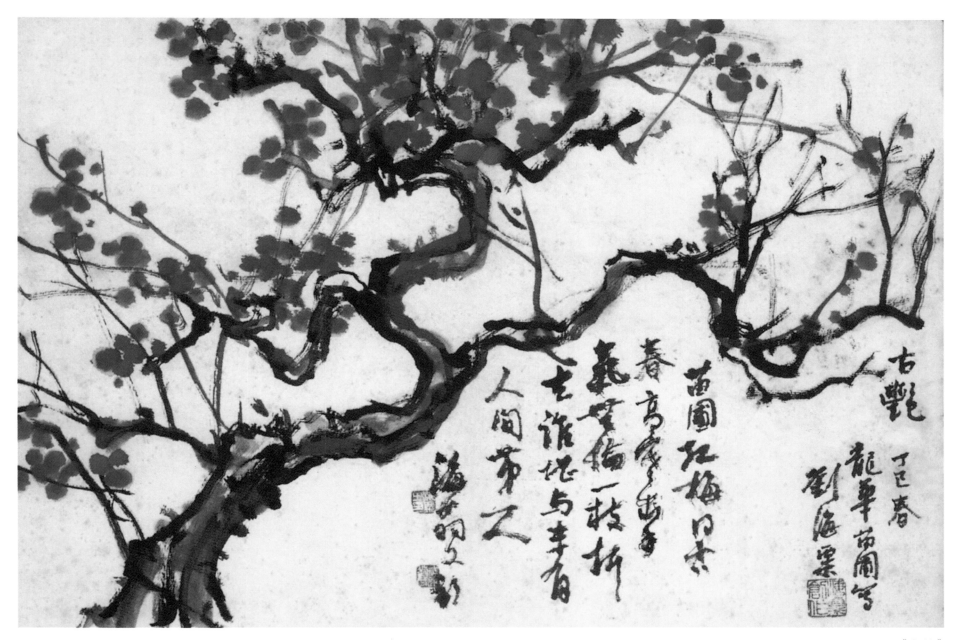

《古艳》

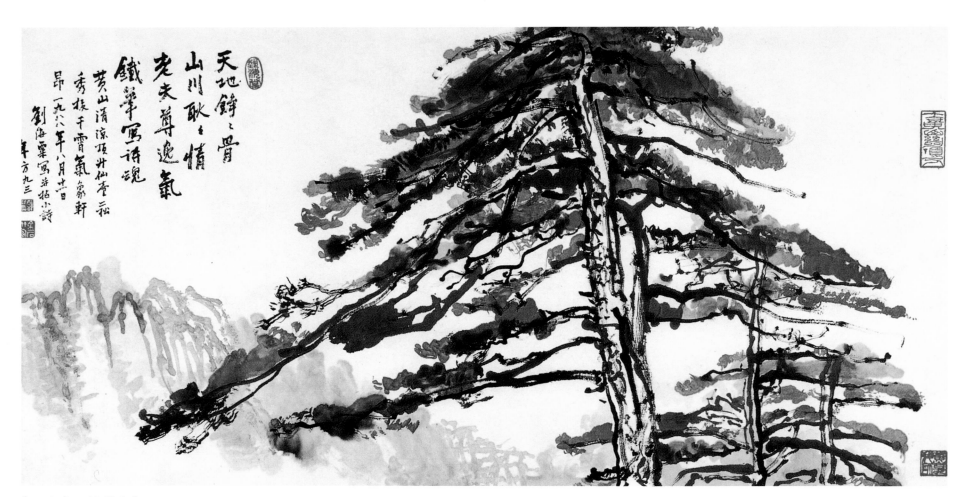

天地鑄之骨
山川耿之情
老夫尊逸氣
鐵筆寫詩魂

黄山清涼頂卅仙峯一秒
秀挺千霄氣象軒
昂一九八六年八月廿六日
劉海粟寫並拓小詩
年方九三

《雨后青山铁铸成》

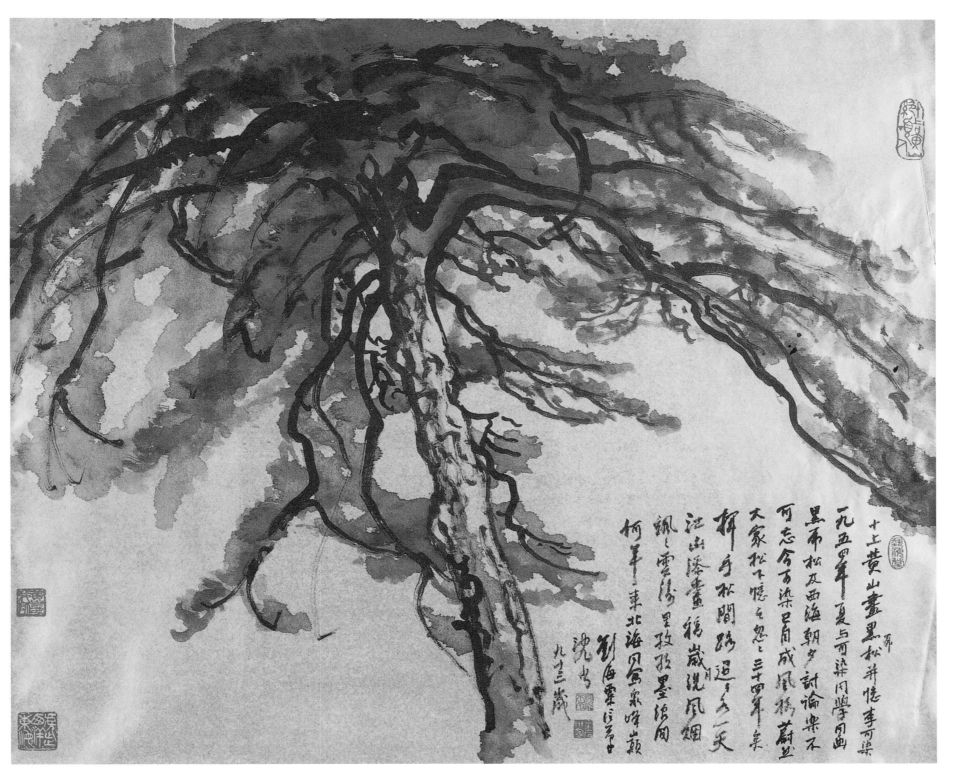

十上黄山畫黑松并憶李可染

一九五四年夏與可染同學同畫
黑布松及西海朝夕討論樂不
可忘今有友染已自成風格蔚然
大家松不憶乎三十四年来

揮手松間路過之一笑
江山潑霧稿崴洗風煙
颯々雲陽墨牧墨汝周
柯羊東北海見寫衆峰巔

劉海粟寫於三年中
沈岁
九七三歲

《金箋黑虎松》

25

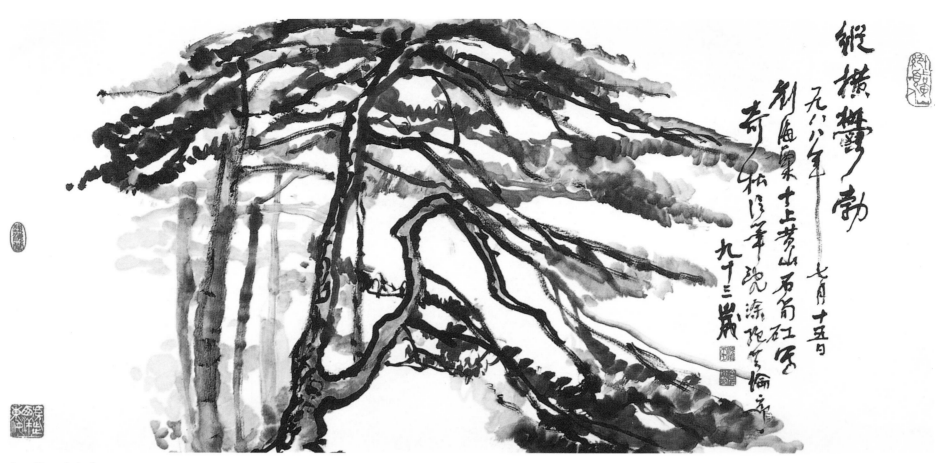

縱橫攫勃

一九八八年七月十五日

劉海粟東十上黄山石筍矼寫奇松

奇松仍筆塗抹跎多倫意 九十三歲

《石笋矼奇松》

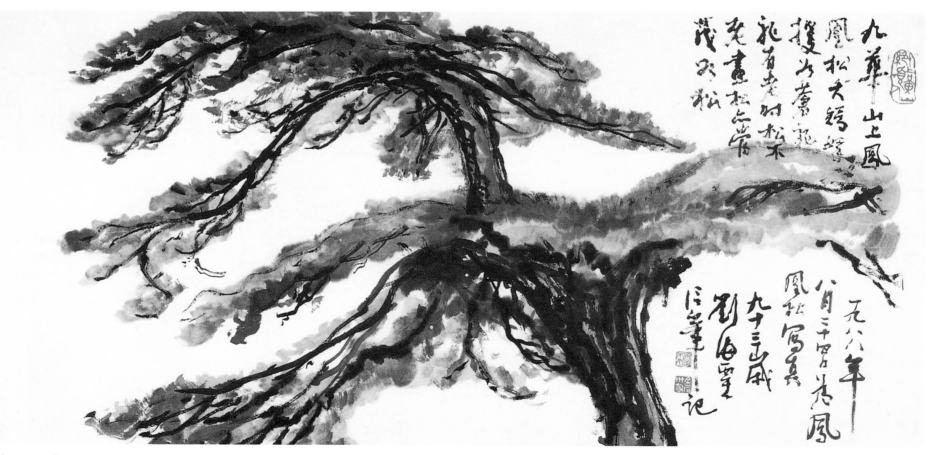

九華山上鳳凰松夭矯攫拏蒼龍有奇松不乏畫松名筆茂久松

鳳松寫真九十三歲劉海粟記

一九八八年八月三十日為鳳松

《凤凰松》

26

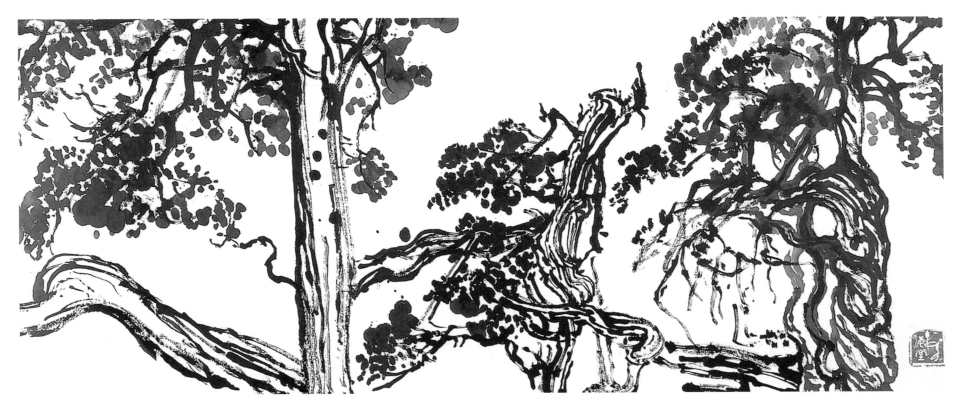

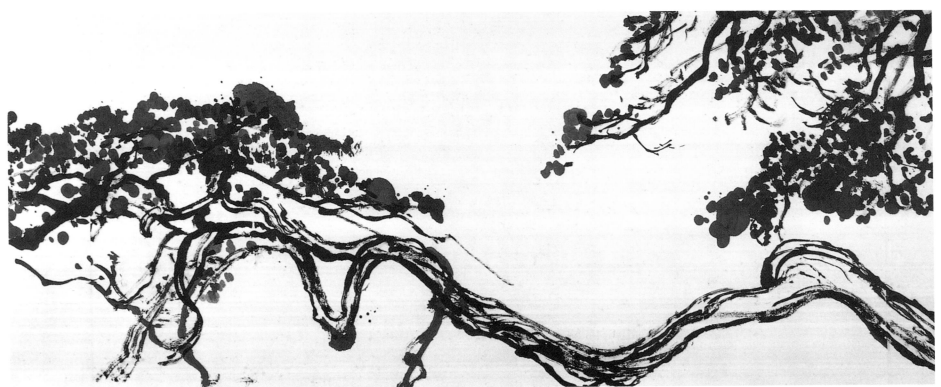

《清奇古怪古柏》（局部）

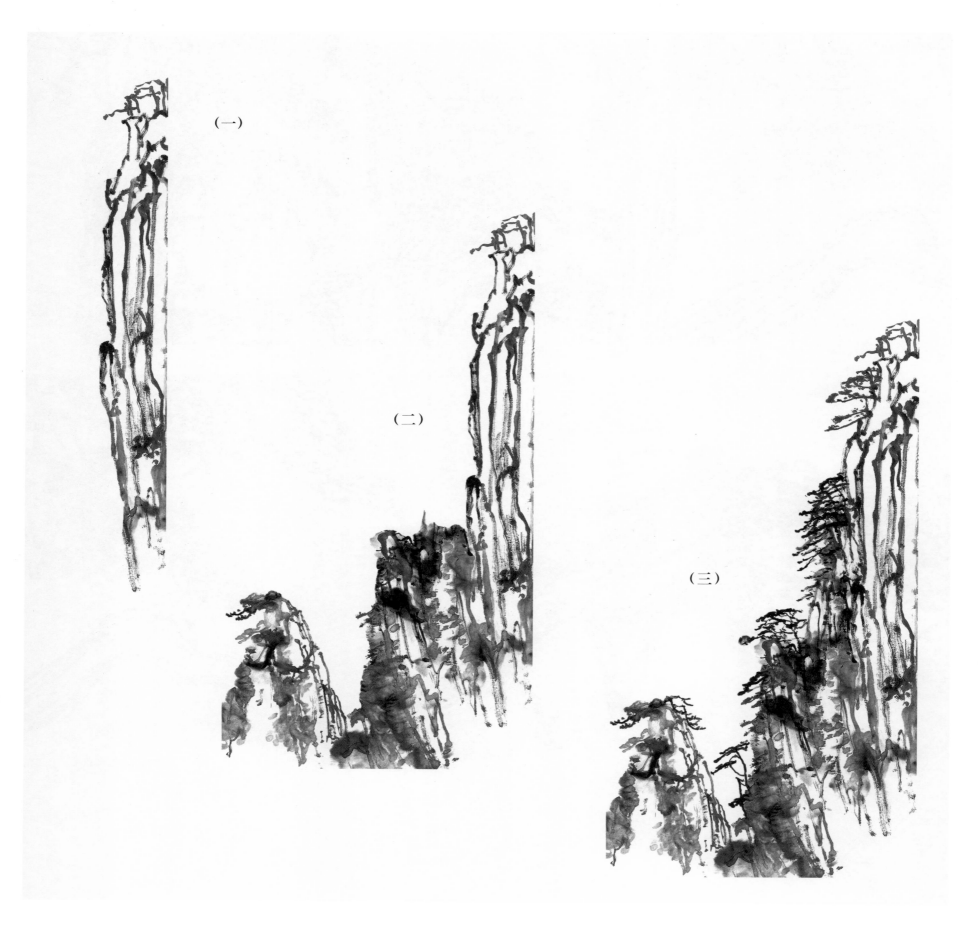

（一）

（二）

（三）

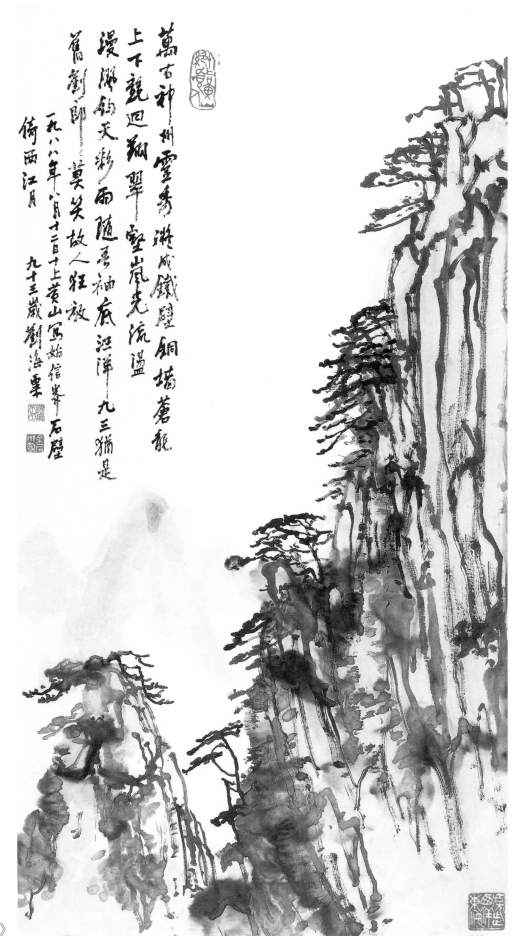

萬古神州靈秀鍾成鐵壁銅墻蒼龍
上下競迴翔翠壑嵐光流溫
漫瀾鈞天彩雨隨雲袖展洪濤九三猶是
舊劉郎莫笑故人狂敵
倚西江月

一九八八年八月十二日上黄山寫始信峰石壁
九十三歲劉海粟

《始信峰石壁》

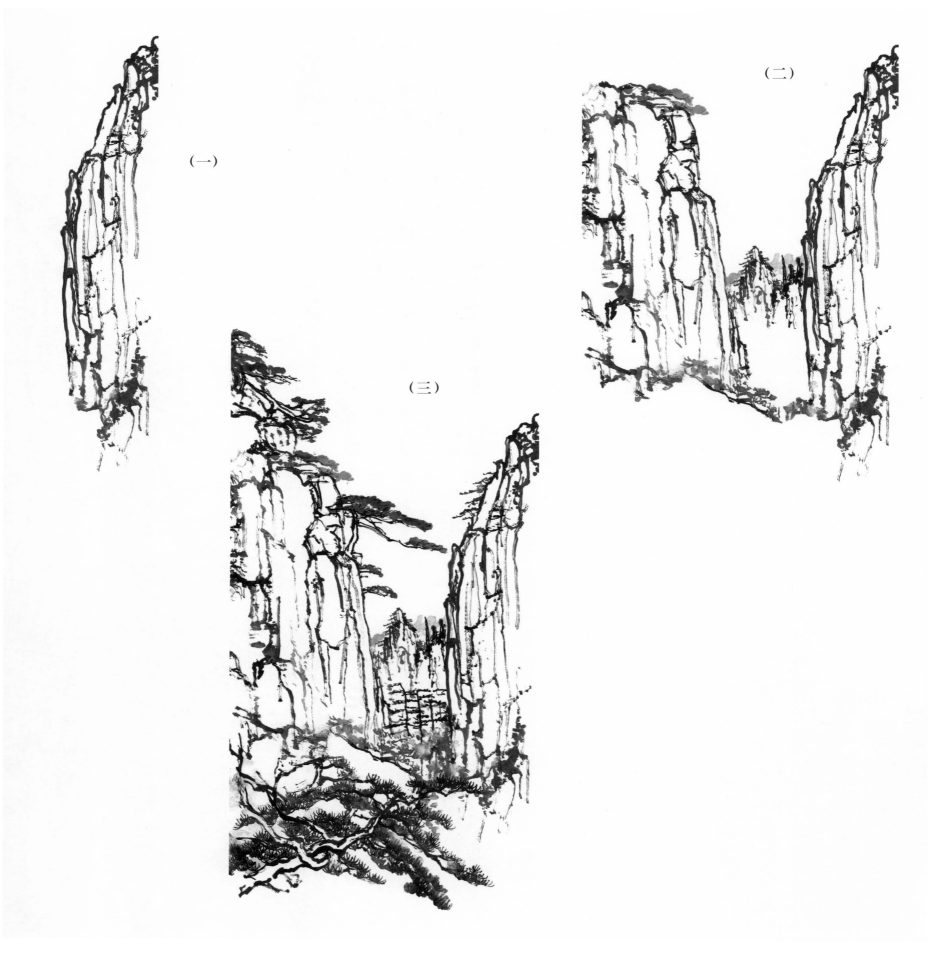

（一）

（二）

（三）

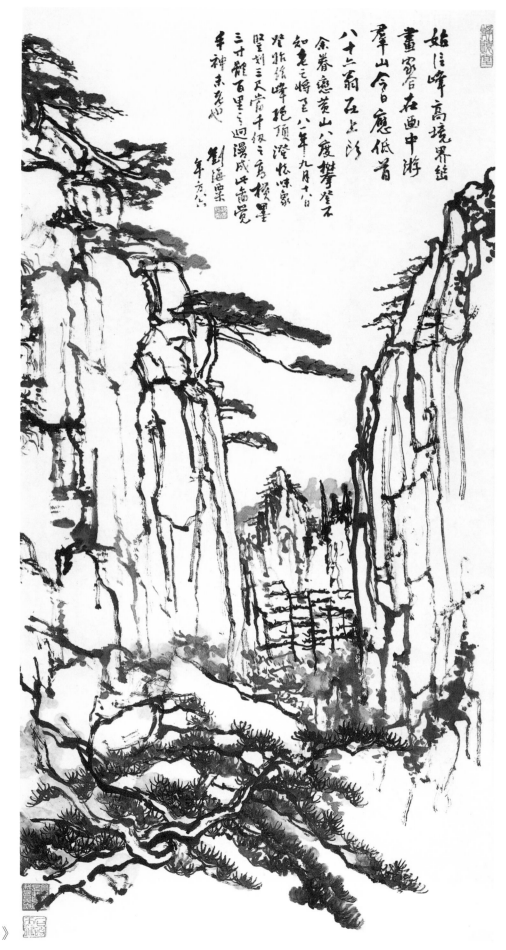

《始信峰高境界幽》

六、画山石图例

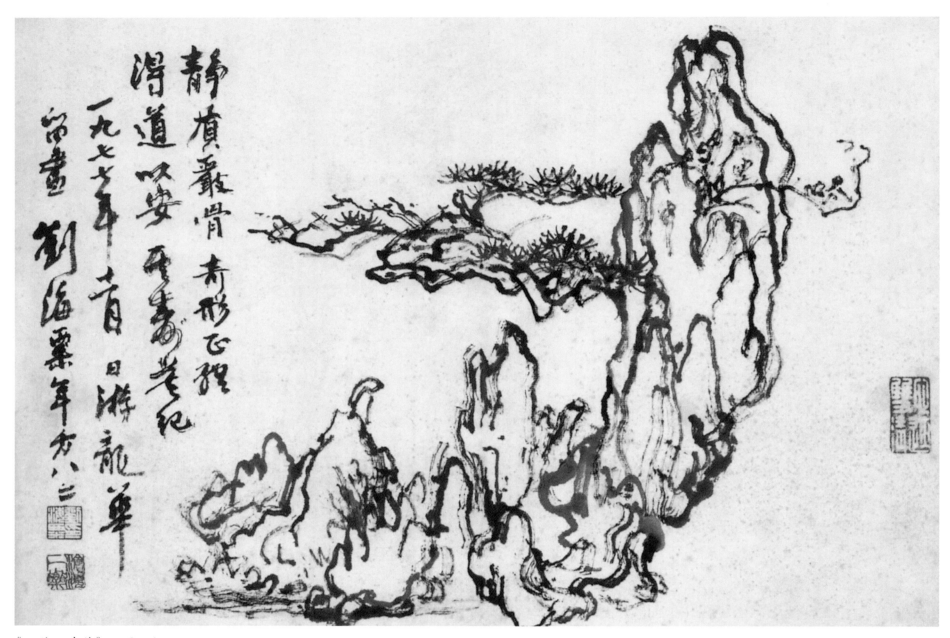

《天苑吐奇芬》册页之十一

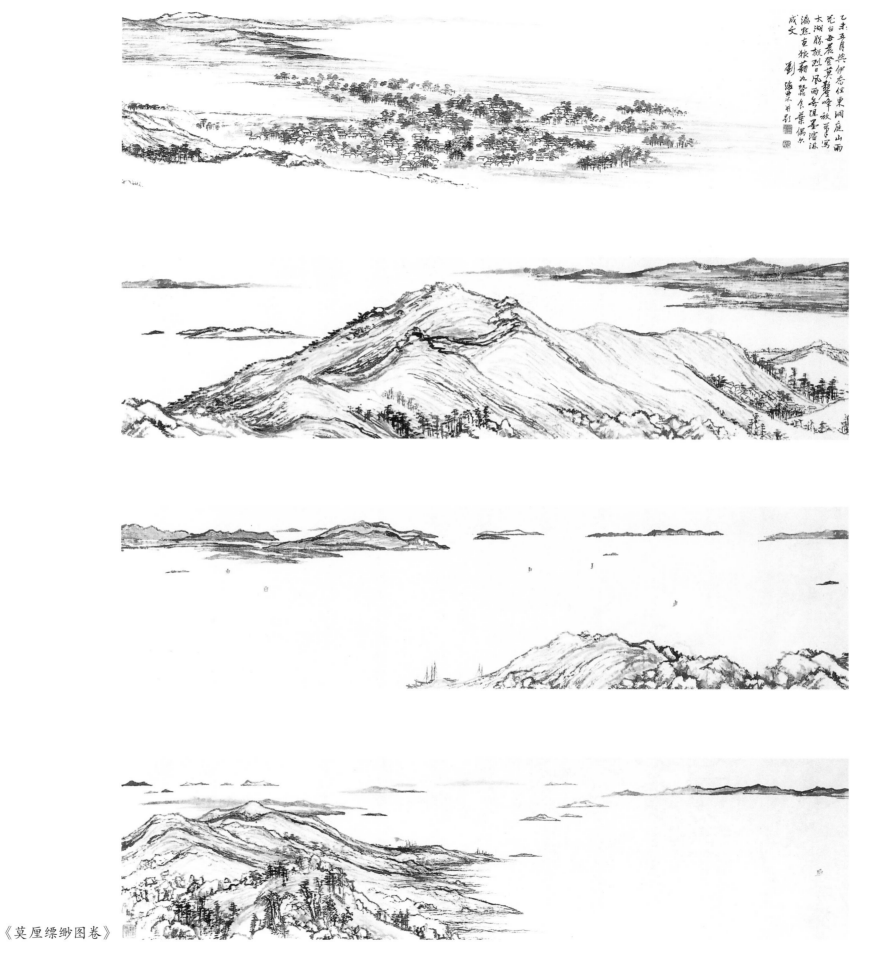

33

《莫厘缥缈图卷》

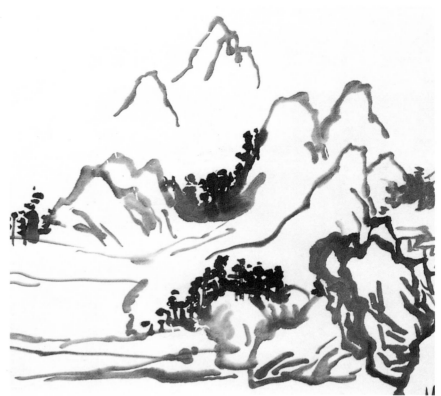

《山水徐将军》（局部）

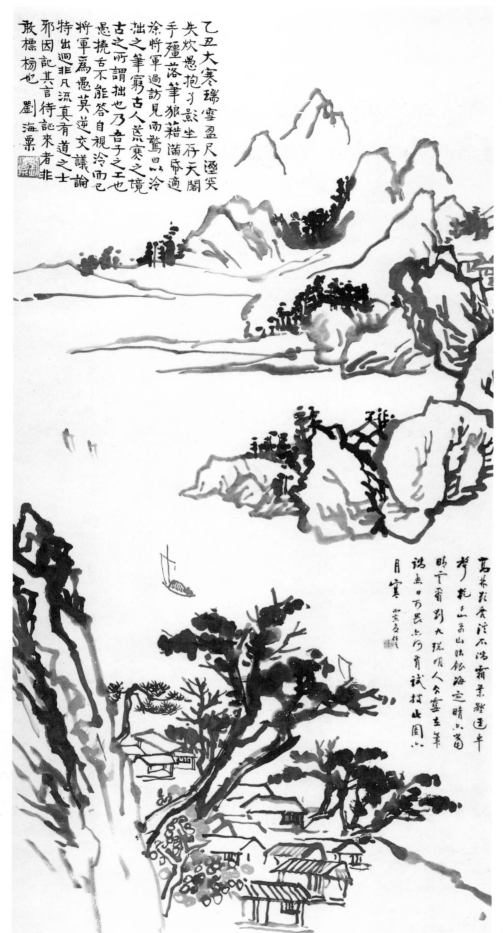

乙丑大寒瑞雪盈尺逕筇
失炊愚抱弓影坐存天閣
手殭落筆狼籍滿帋通
涂将軍過訪見而驚旦以冷
拙之筆窮古人盛寒之境
古之所謂拙也乃吾子之工也
愚撓舌不能答自視冷而巳
将軍爲愚莫逆交議論
特出迴非凡流真有道之士
邪因記其言待記來者非
敢標榜也
劉海粟

《山水徐将军》

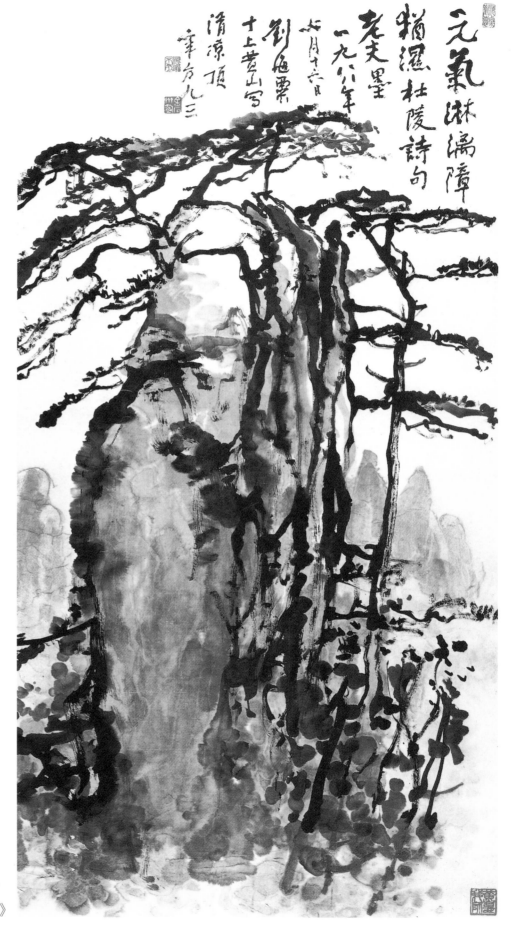

元氣淋漓漫漶
糟醨杜陵詩句
老夫墨、
一九八八年
七月十六日
劉海粟
十上黃山寫
清凉頂
辛方九三

《清凉頂》

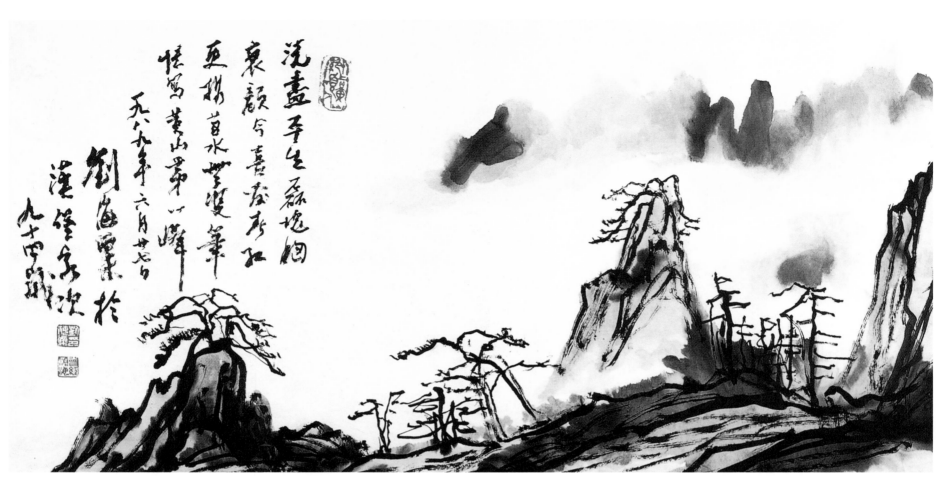

《忆写黄山》

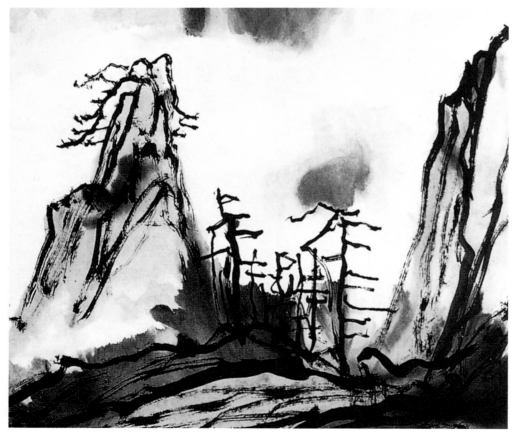

《忆写黄山》（局部）

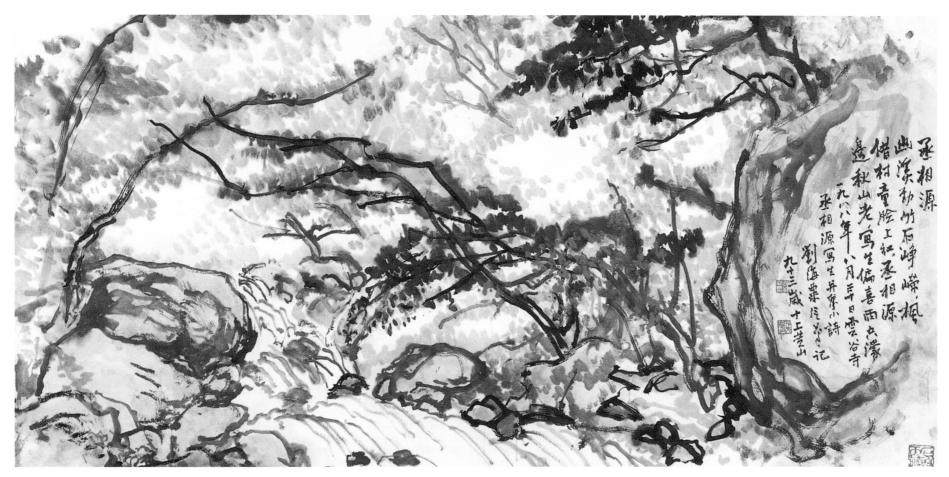

丞相源
幽溪勁竹石崢嶸，楓
橘村童險工紅丞相源
邊秋山老，寫生偏喜雨光濛
一九八八年八月二十日雲谷寺
丞相源寫生并錄小詩
劉海粟信筆並記
九十三歲　十上黃山

《丞相源》

《丞相源》(局部)

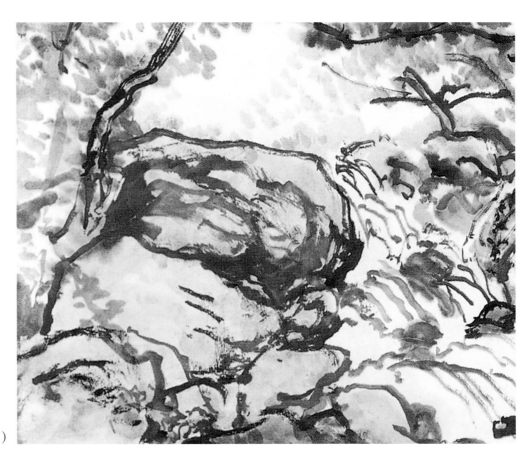

37

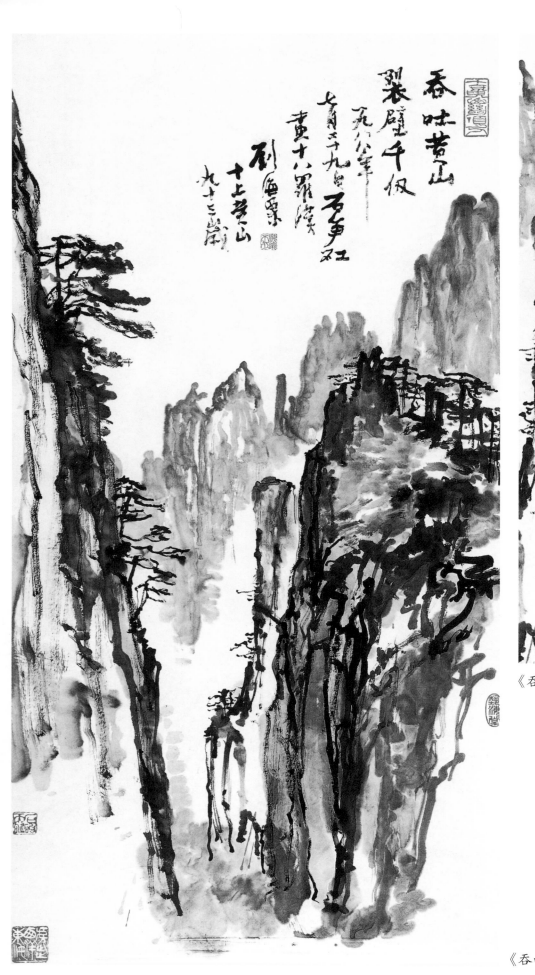

吞吐黄山
裂壁千仞

一九八九年
七月三十九日
黄山十八罗汉峡
刘海粟
九十三岁

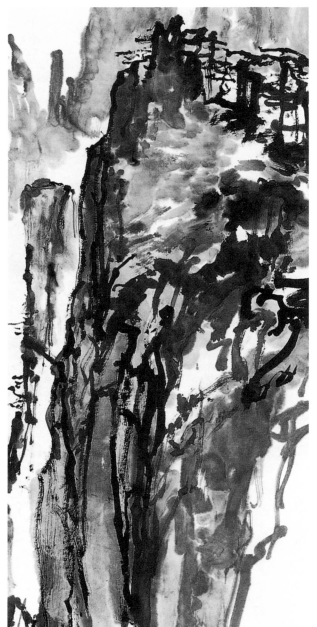

《吞吐黄山》（局部）

《吞吐黄山》

《龙虎门》（局部）

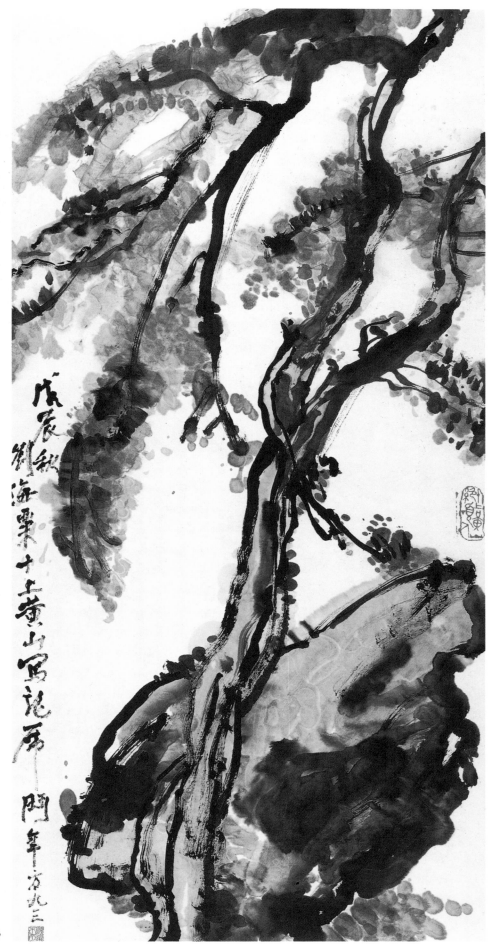

《龙虎门》

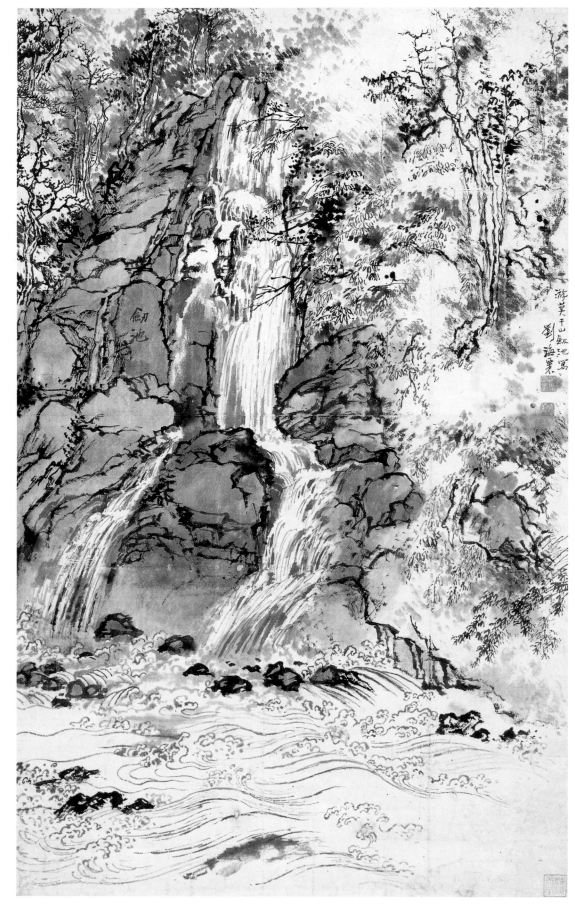

《莫干山剑池》

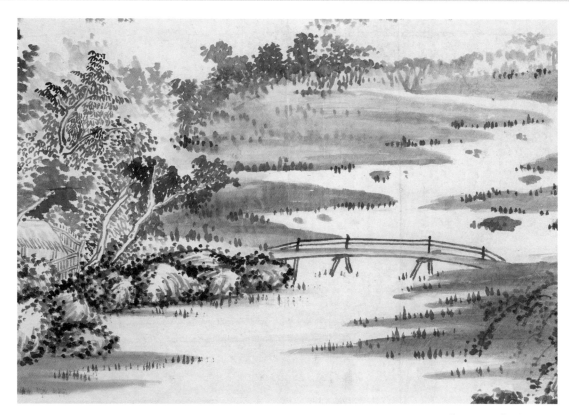

《渔父图》（局部）

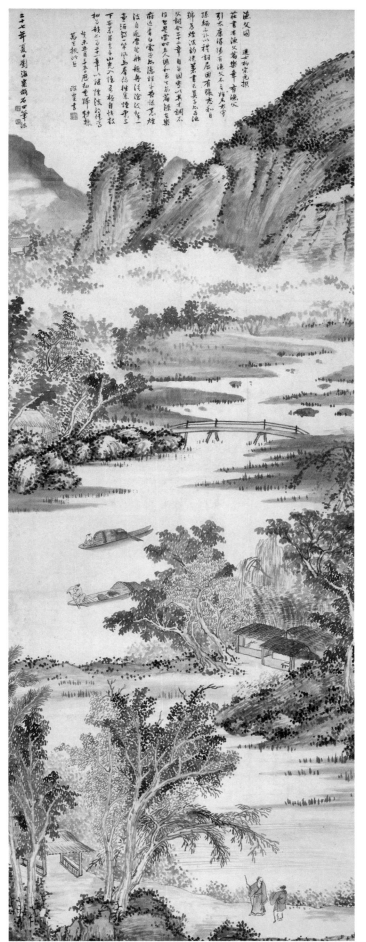

《渔父图》

《黄岳人字瀑》（局部）

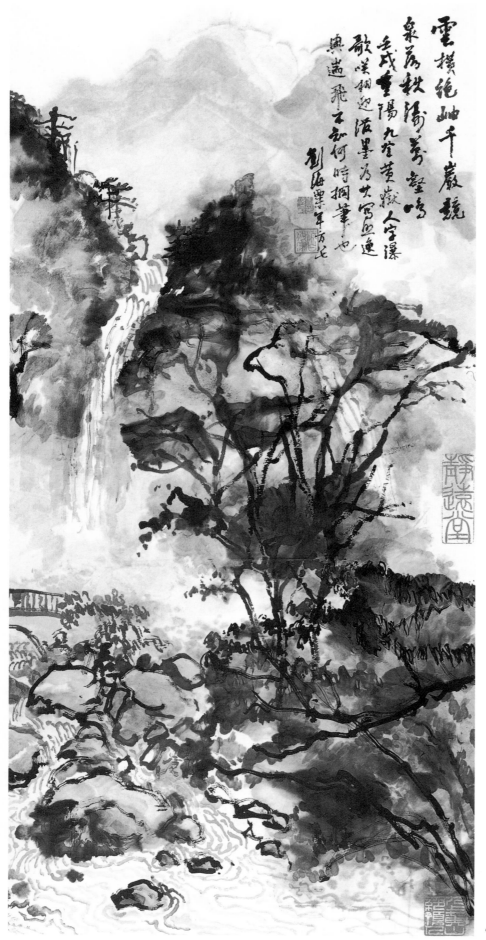

云撲絕岫千巖競
泉落秋濤萬壑鳴
壬戌重陽九登黄嶽人字瀑
歙嘆鋼迎潑墨為之寫此連
興遄飛不知何時擱筆也
劉海粟年方八七

《黄岳人字瀑》

《九龙瀑》（局部）

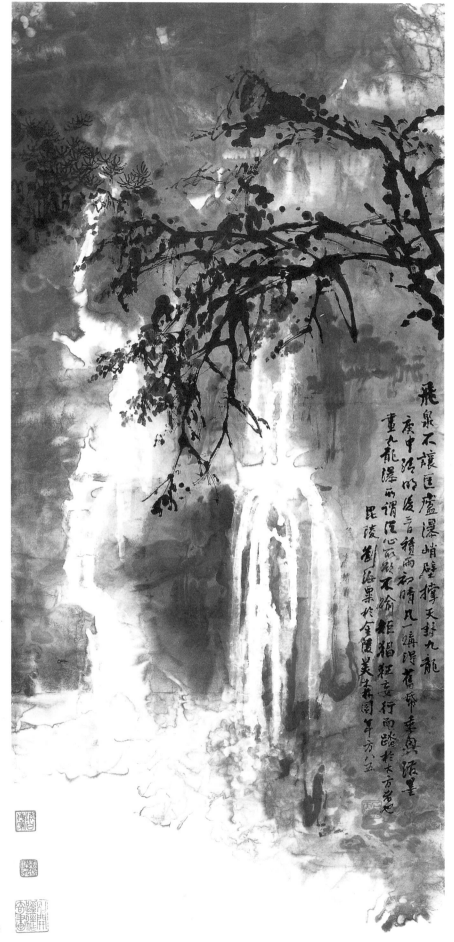

飞泉不让匡庐瀑峭壁撑天鼓九龙
庚申清明后三日积雨初晴凡一遍得旧纸画泼墨
画九龙瀑雨谓泥心取歌不偷粗犷狂妄行雨路
毘陵刘海粟于金陵岁在辛酉年方八五

《九龙瀑》

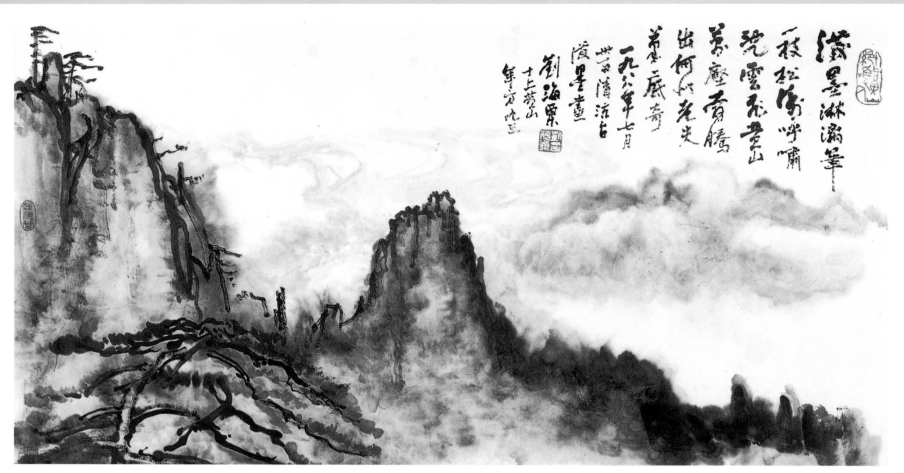

淺墨淋漓筆
一枝松聲如呼嘯
混雲天黄山
蒼塵奇膽
出何似老夫
帶墨威奇
一九八六年七月
世間清治古
淺墨室
劉海粟
十上黄山□

《松涛呼啸》

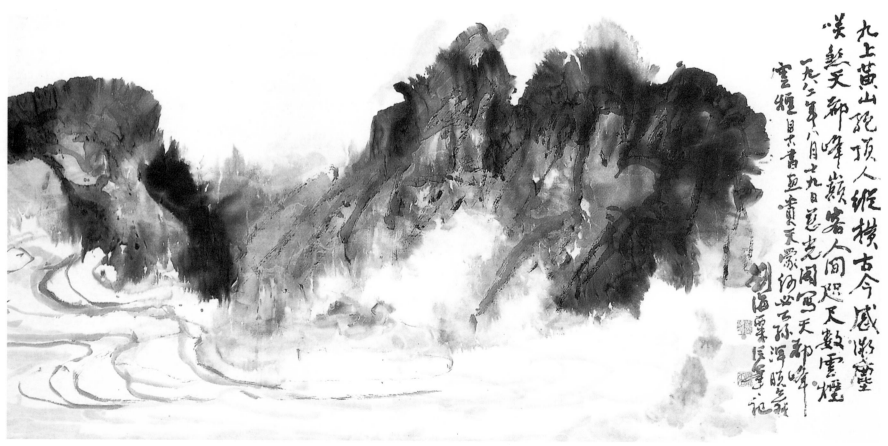

九上黄山陀頂人縱橫古今感悠塵
笑憨天都峰巔客人間超天數雲煙
一九八二年八月九日慈光閣寫天都峰
雲煙目其書畫賞天雲紗此孫浮眠之誠
劉海粟年九十記

《天都峰云烟》

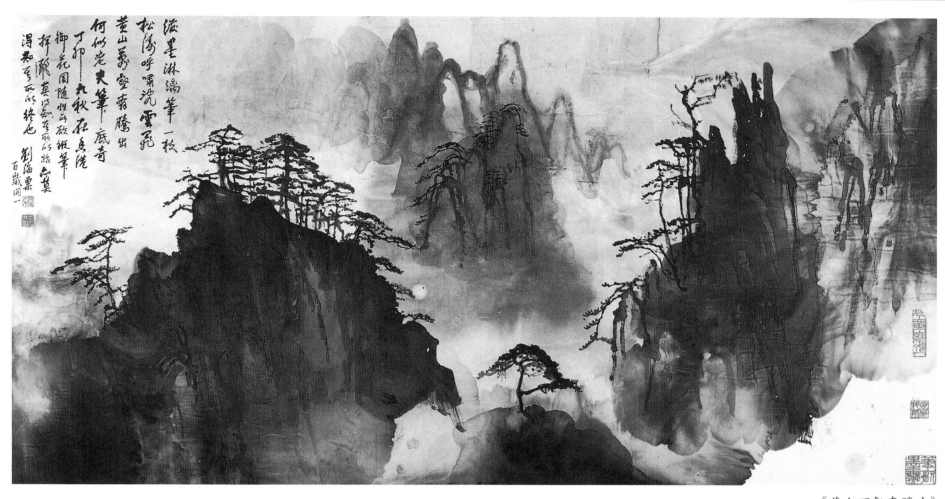

滋墨淋漓筆一枝
松濤呼嘯瀉雲飛
黃山萬壑奔騰出
何似老夫筆底奇
丁卯九秋在鳥瀧
御花園隨作此畫戲筆
揮灑其間在不脫心游力遊之草
得知其意而作此畫終之
劉海粟
百歲游一

《黃山万壑奔騰出》

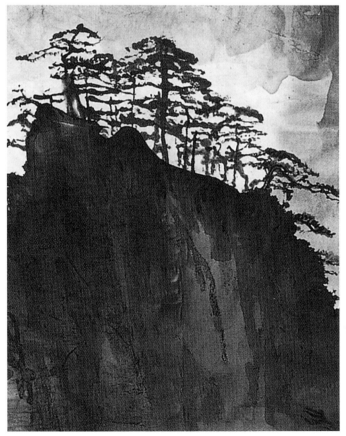

《黃山万壑奔騰出》（局部）

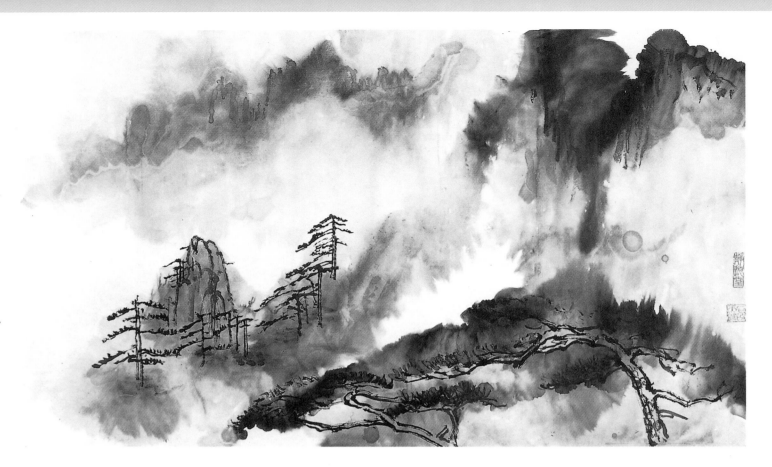

《望仙峰风云》

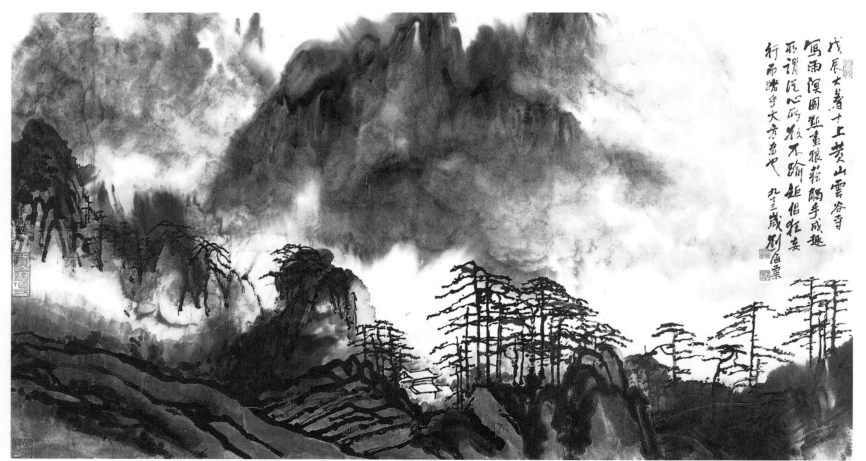

《云谷寺雨溟图》

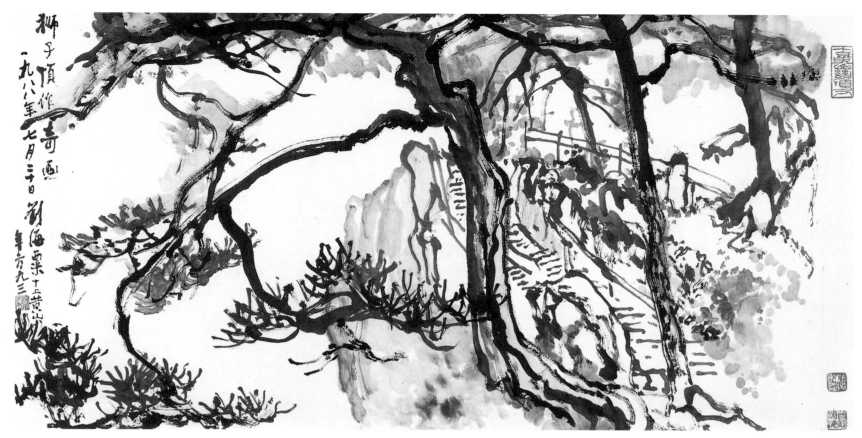

《狮子顶》

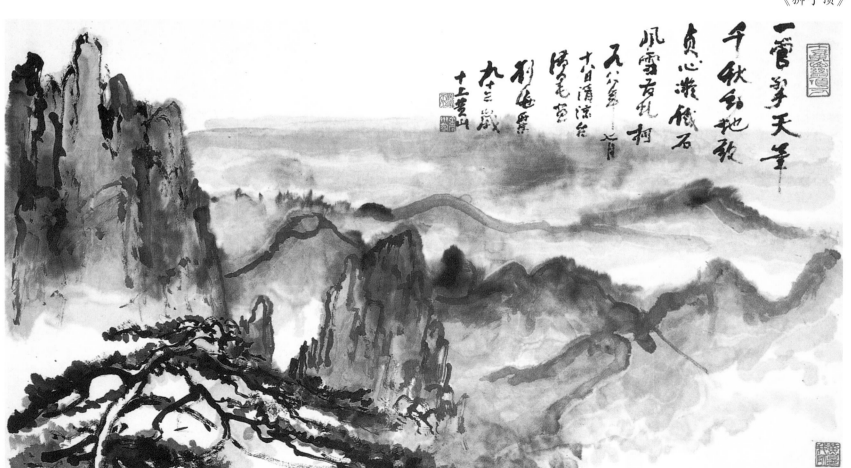

《清凉台烟雨》

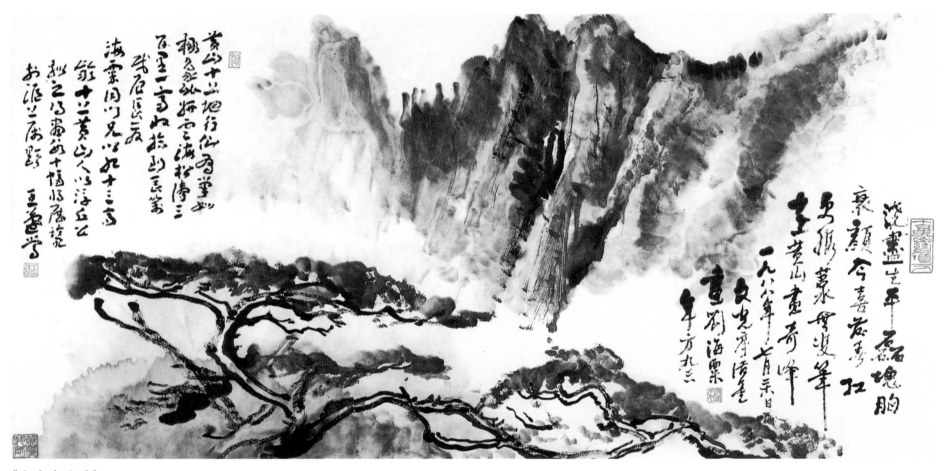

《文光亭泼墨》

48

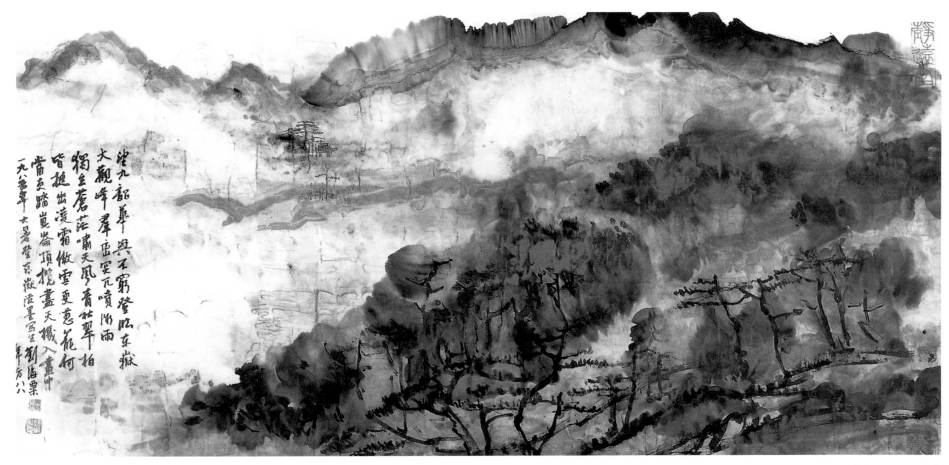

望九韶华 与天穷登临东嶽
大观峰 群峦突兀喷淅雨
独立苍茫啸天风 香社翠柏
皆挺出凌霜傲雪更宜花何
当丕踏嵐巅揽尽天機入画中
一九八五年 大暑登东嶽泼墨写生
年方八 刘海粟

《东岳大观峰》

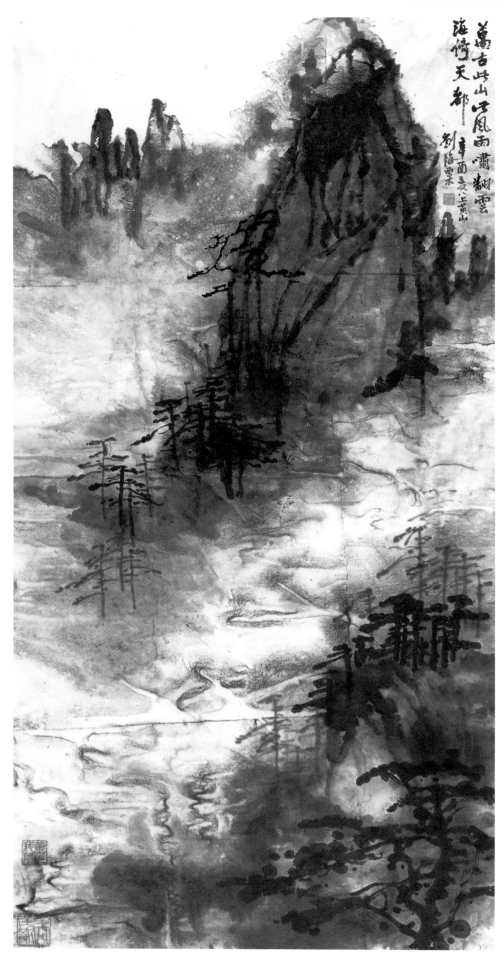

《万古此山此风雨》

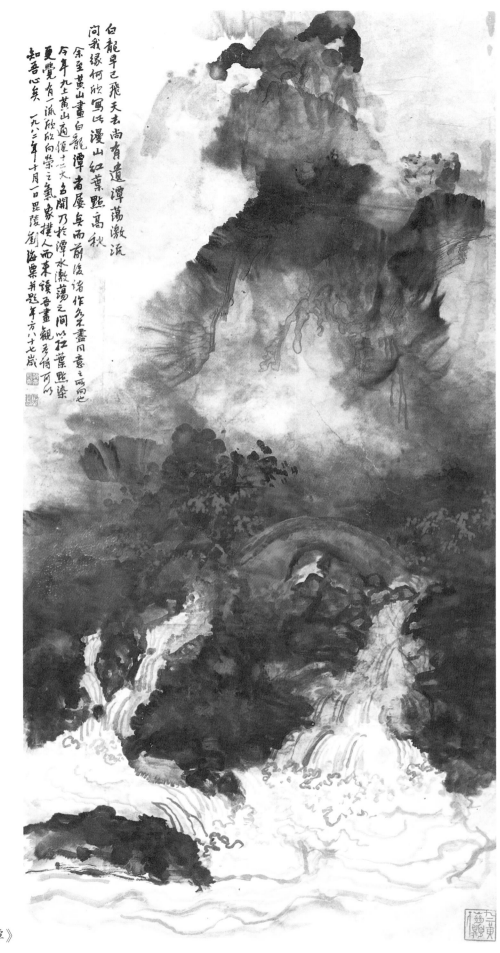

白龍早已飛天去尚有遺潭蕩激流
問我緣何欣寫氏漫山紅葉點高秋
余至黃山畫白龍潭者屢矣而前後諸作多未盡同意之所向也
今年九上黃山適值廿三大名開乃於潭水激蕩之間以紅葉點染
更覺有一派欣欣向榮之氣象撲人而來讀吾畫觀吾詩者可以
知吾心矣 一九八三年十月一日昆陵劉海粟并題年方八十七歲

《黄山白龙潭》

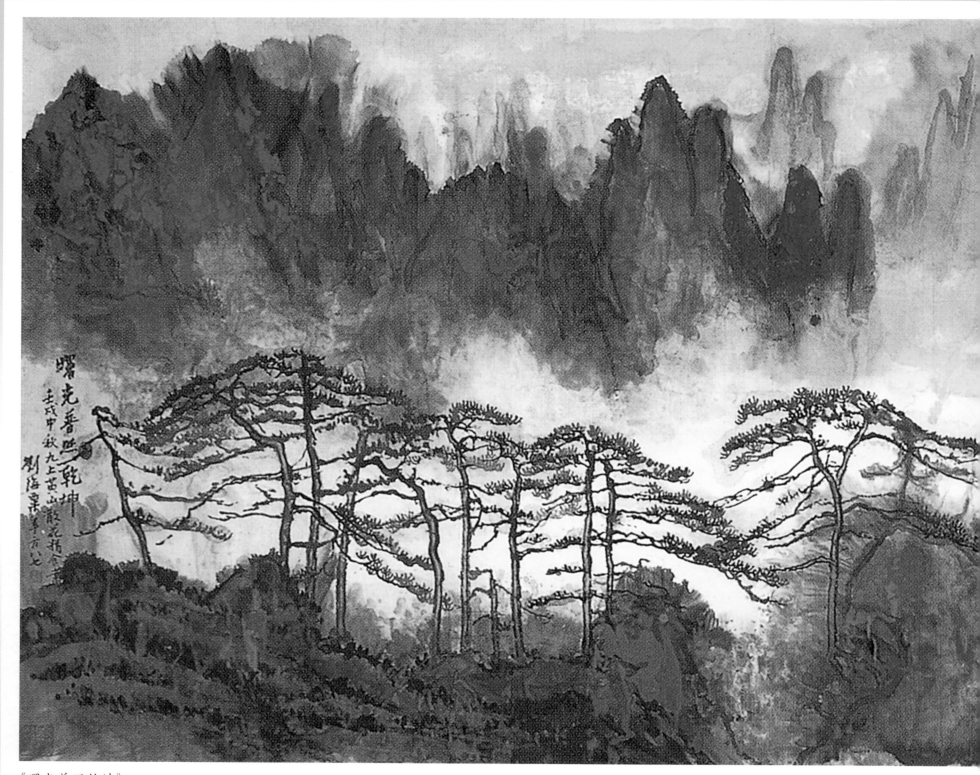

《曙光普照乾坤》

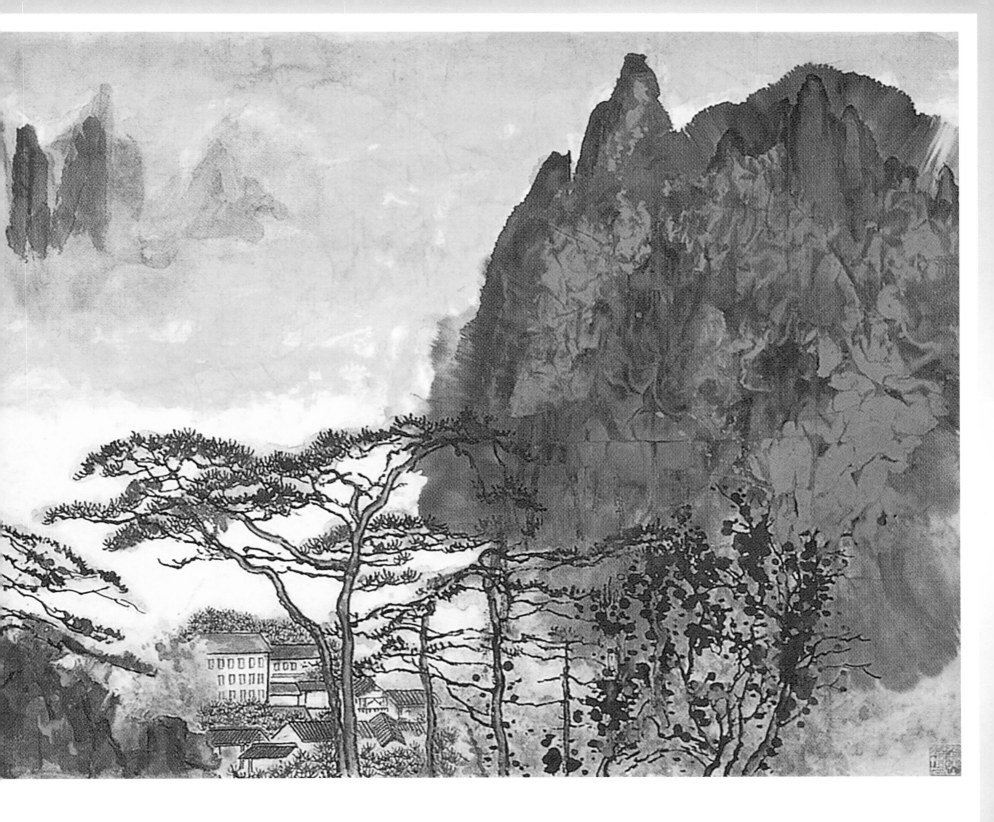

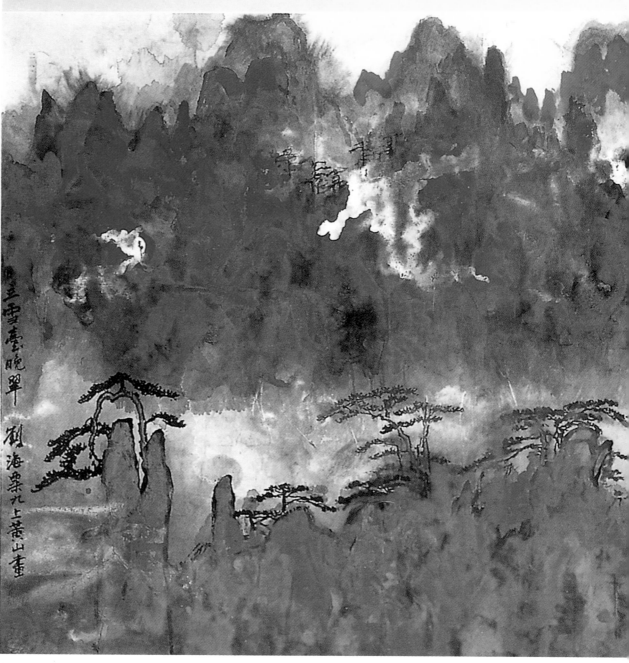

《立雪台晚翠》

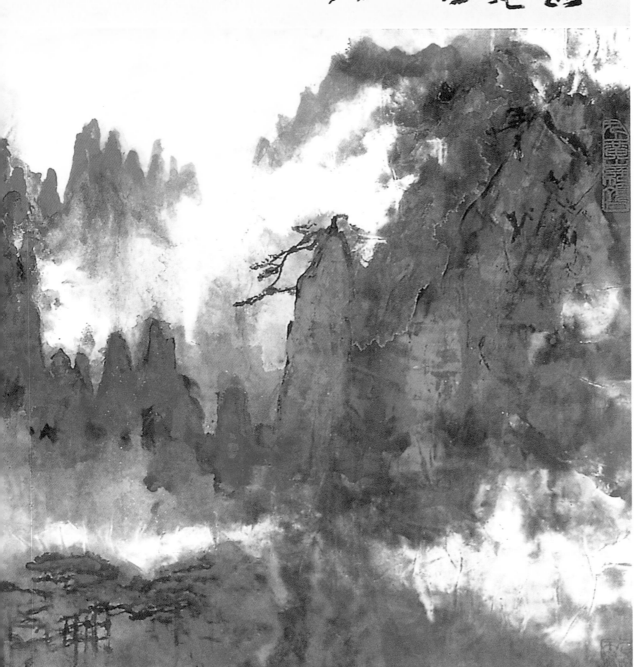

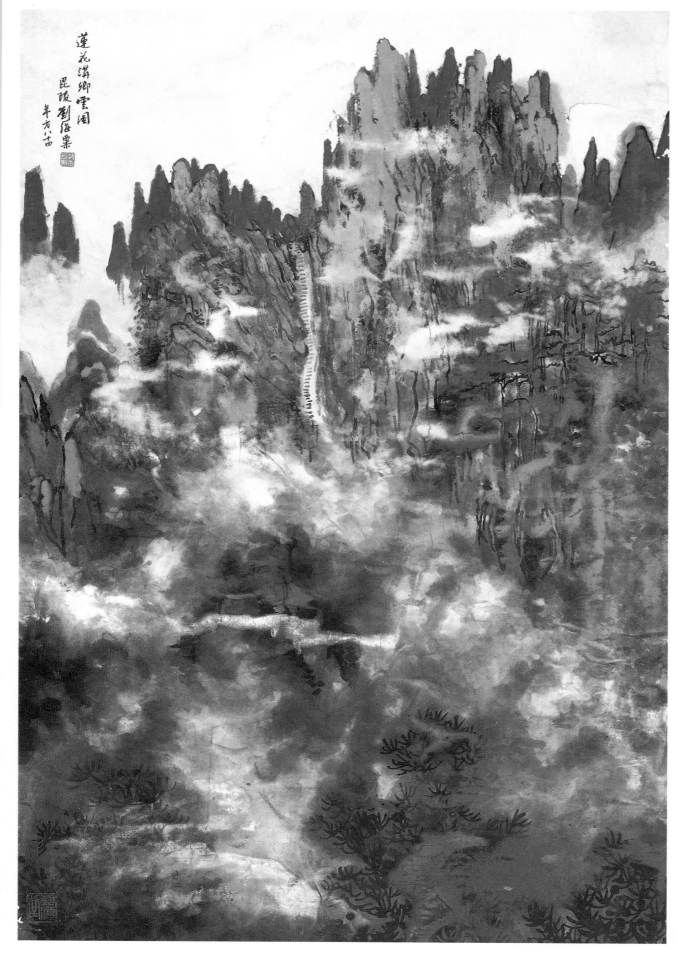

《莲花沟乡云图》

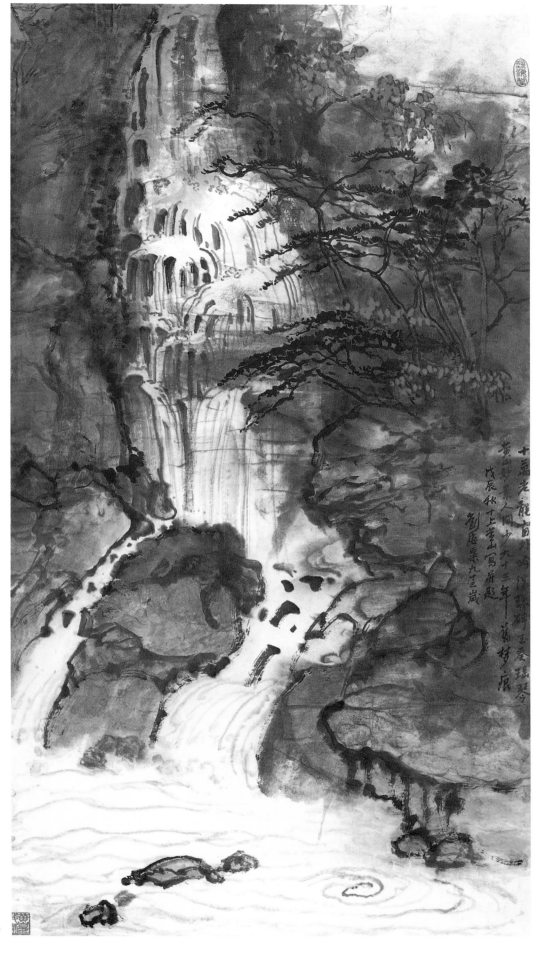

《黄山妙景》

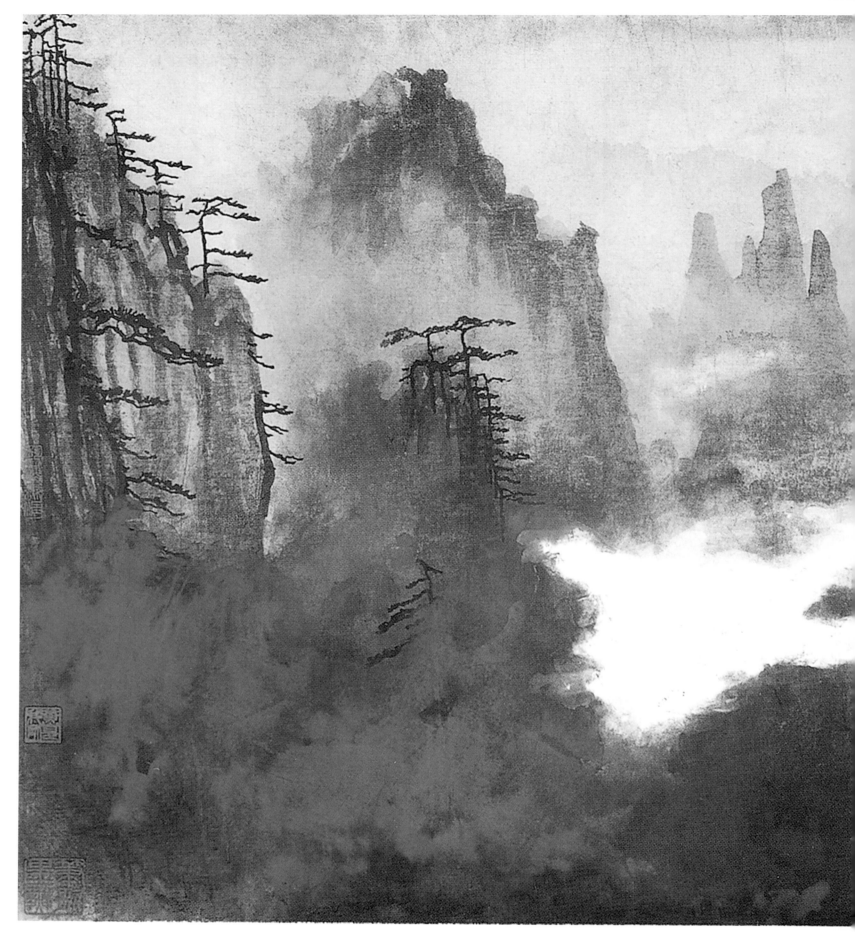

《奇峰白云》

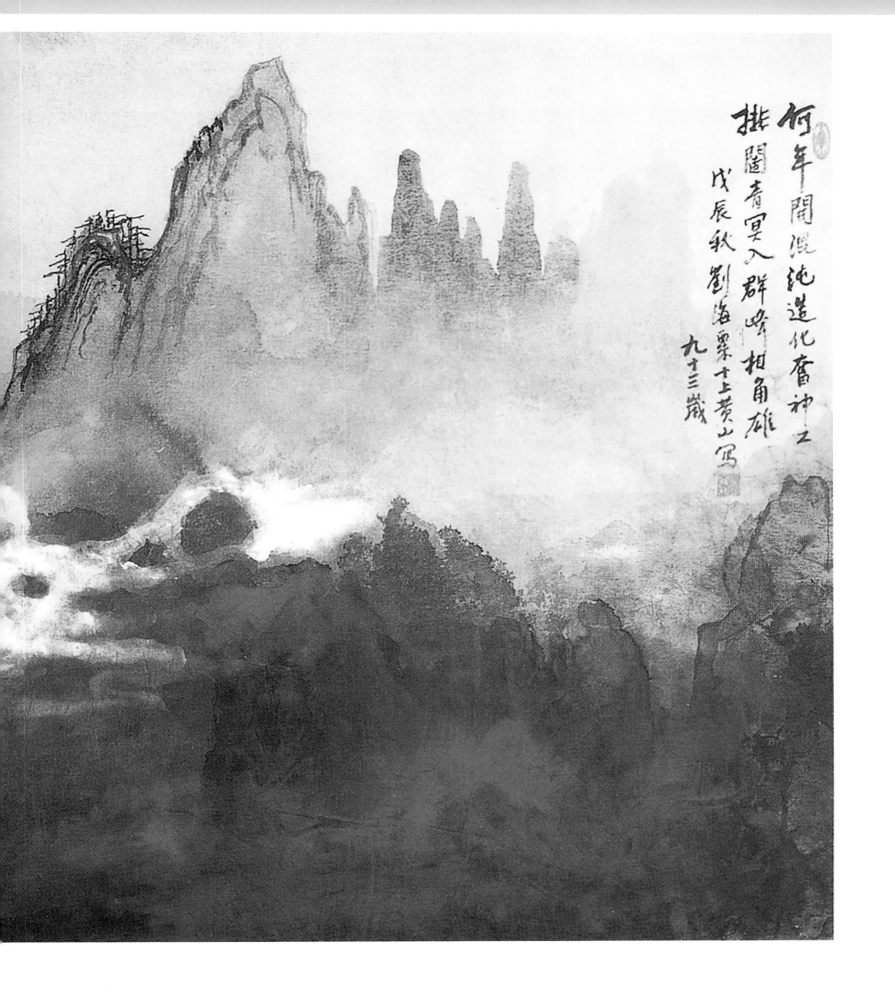

何年開闢混沌造化奮神工
排闥青冥入群峰相角雄
戊辰秋劉海粟十上黃山寫
九十三歲

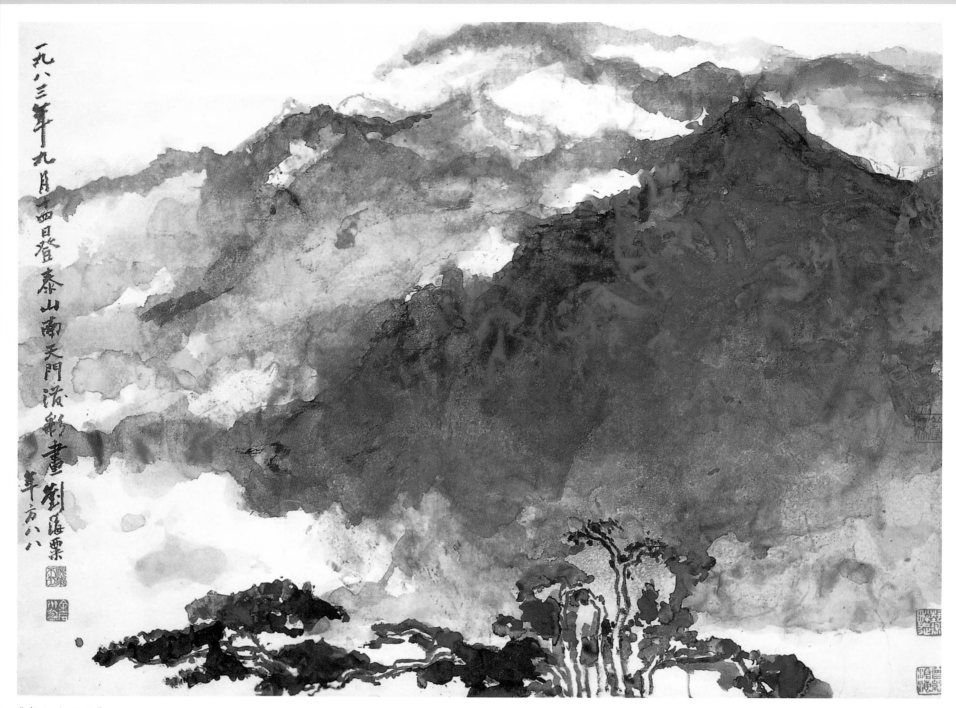

一九八三年九月十四日登泰山南天門泼彩畫劉海粟年方八八

《泰山南天门》

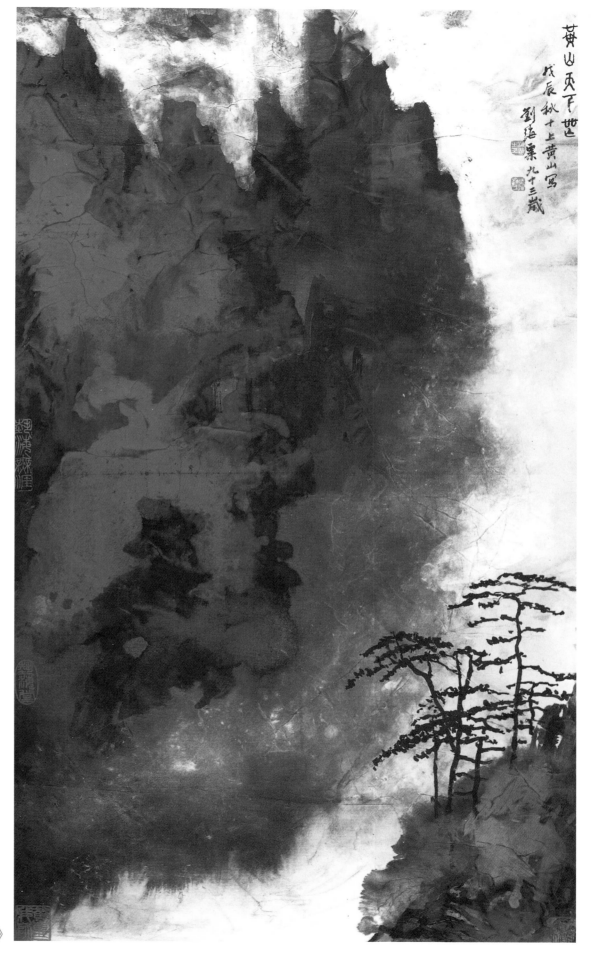

《黄山天下无》

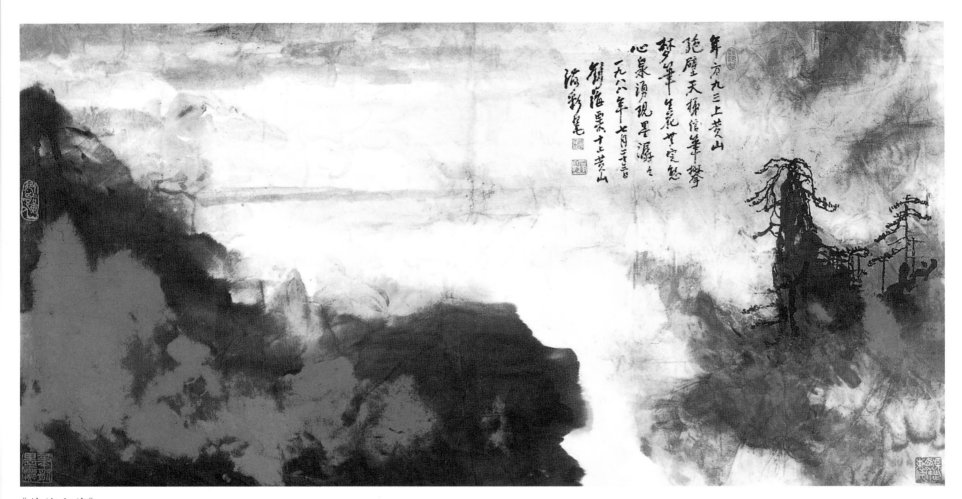

《梦笔生花》

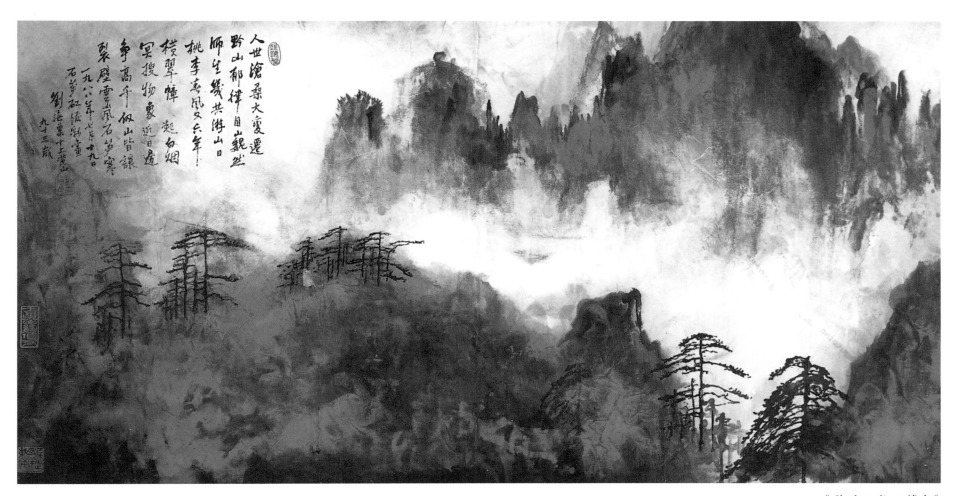

人世滄桑大變遷
野山郁律目觀然
師生幾共游山日
桃李春風又六年
橫翠幛　起白煙
冥搜物象近目遠
爭高卒　假山皆讓
裂壁雲嵐石筍寒
石筍和溪錦童

一九八六年七月十九日

劉海粟上黃山
九十三歲

《裂壁云岚石笋寒》

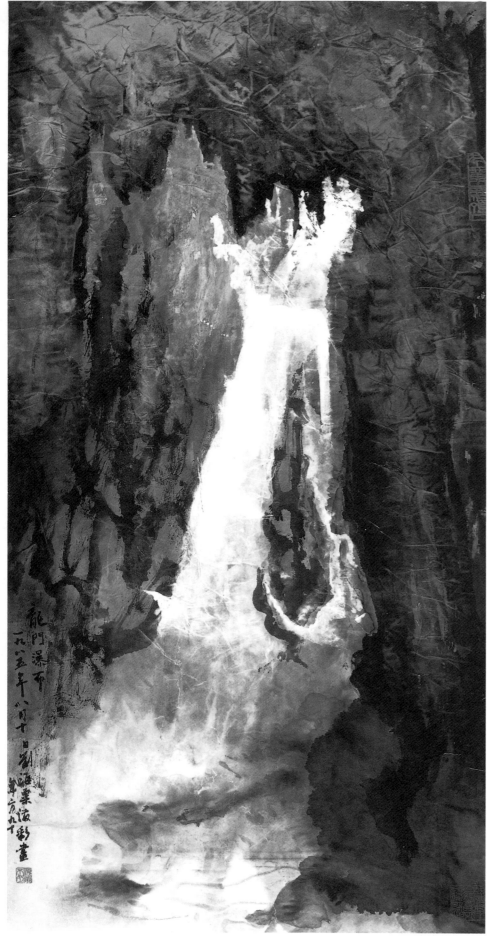

《龙门瀑布》

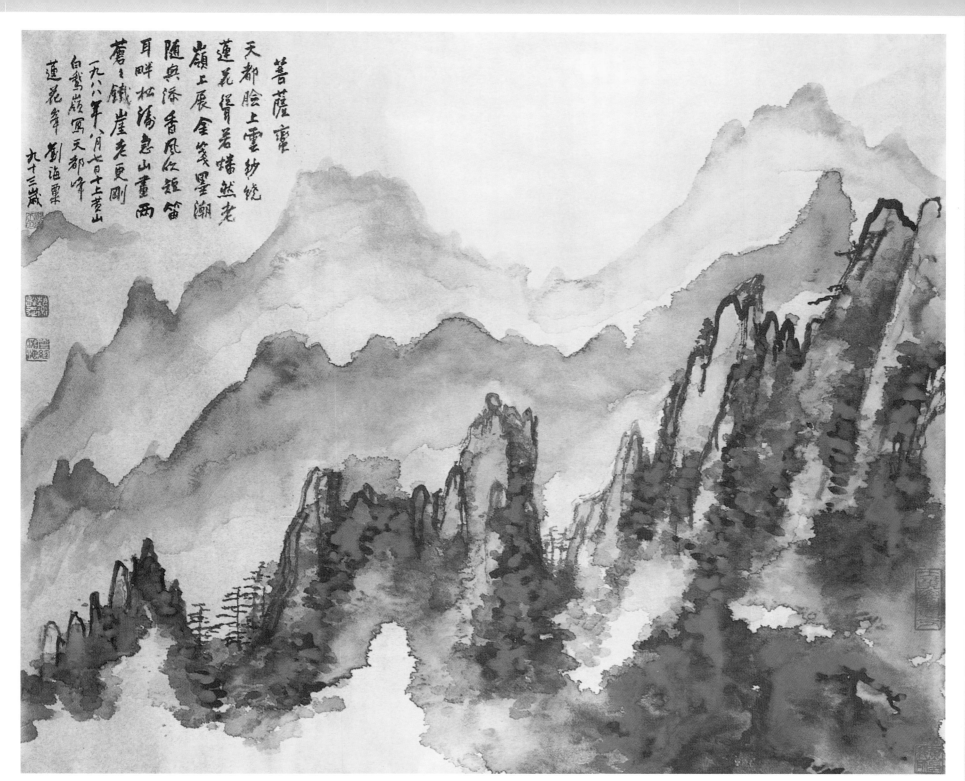

菩薩蠻

天都脸上靈紗繞
蓮花督君嫣然老
巌上展金笺墨潮
隨興添香風紅鐘笛
耳畔松濤急山畫兩
蒼蒼鐵崖老更剛
一九八八年八月七日上黄山
白鵞嶺寫天都峰
蓮花峰 劉海粟
九十三歳

《菩萨蛮》

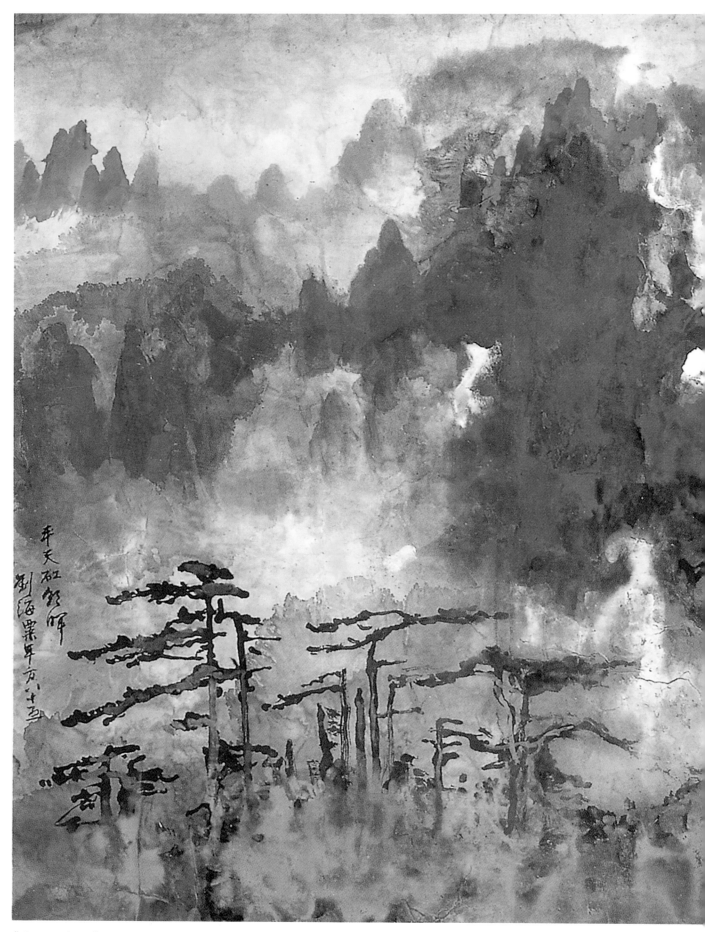

《平天矼朝晖》

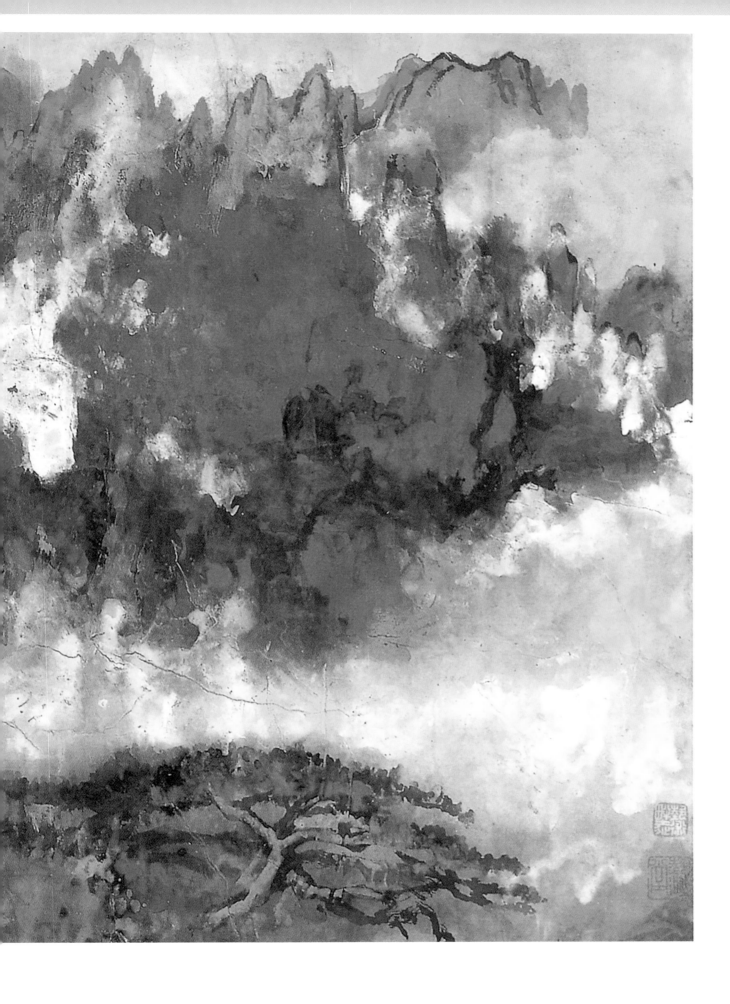

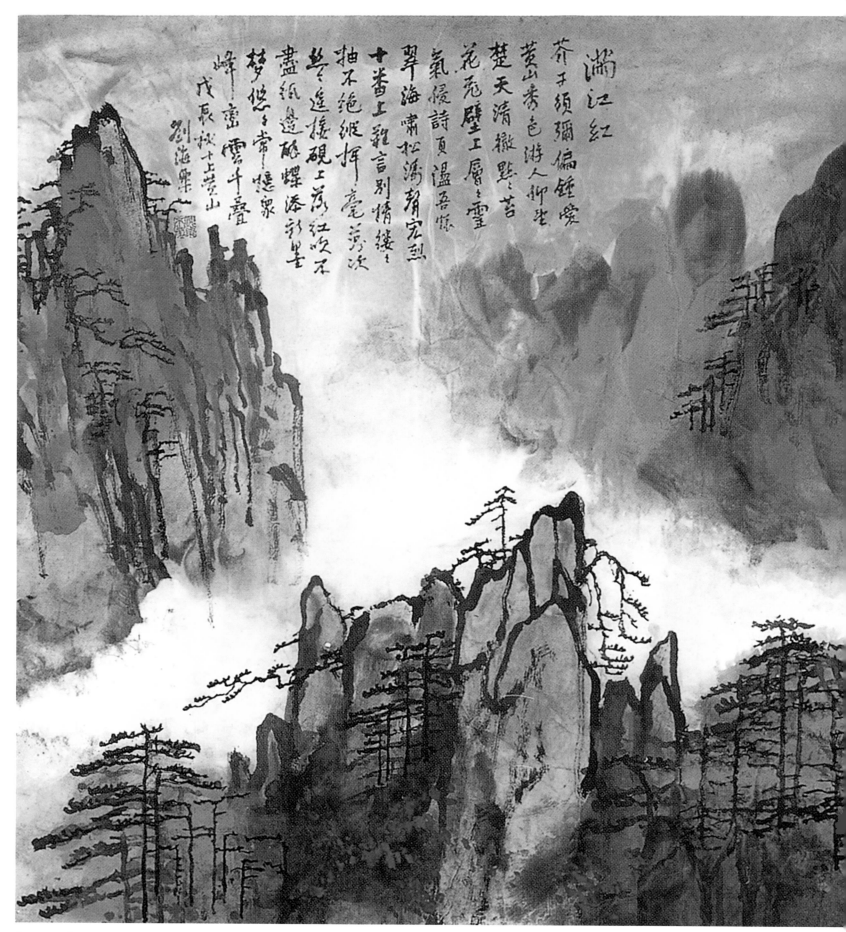

《满江红》

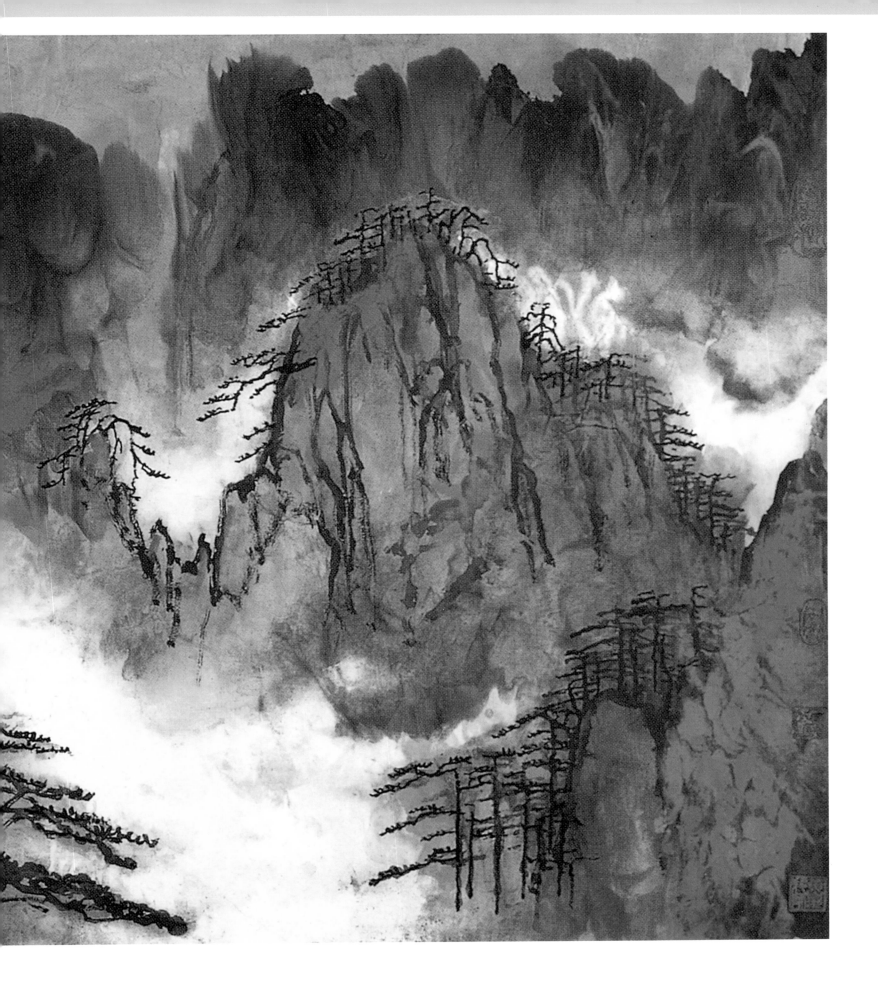

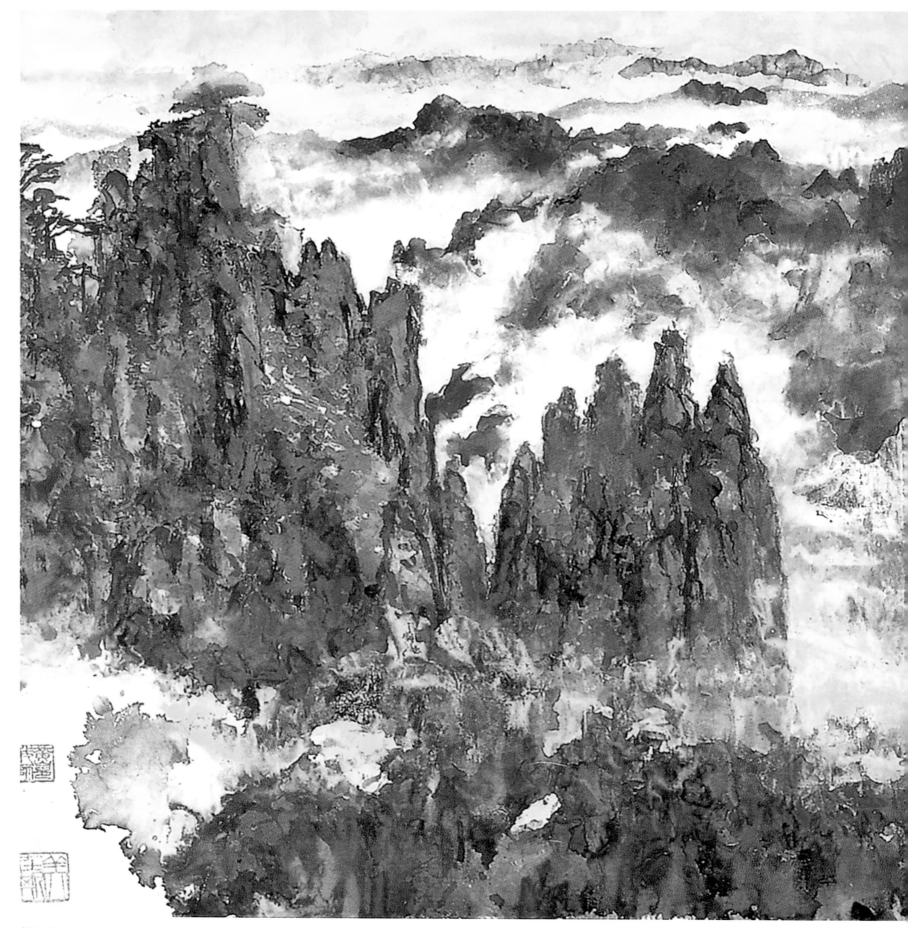

《散花坞云海》

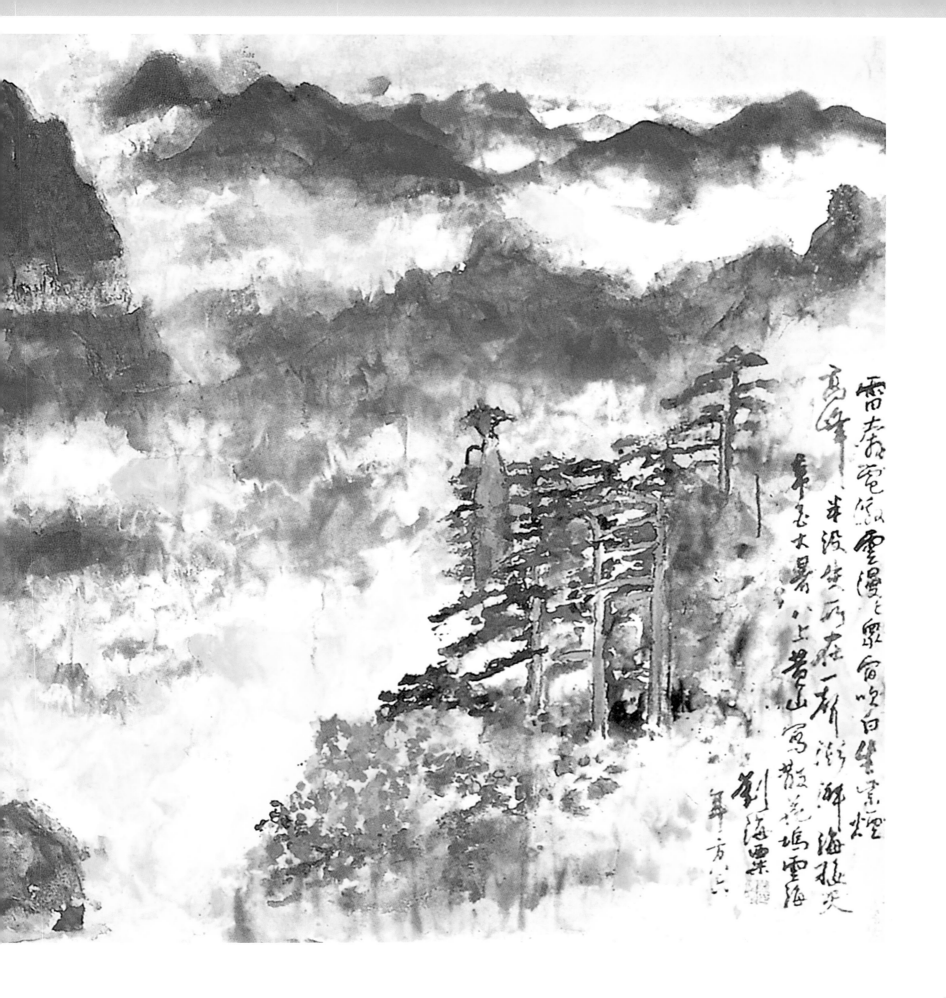

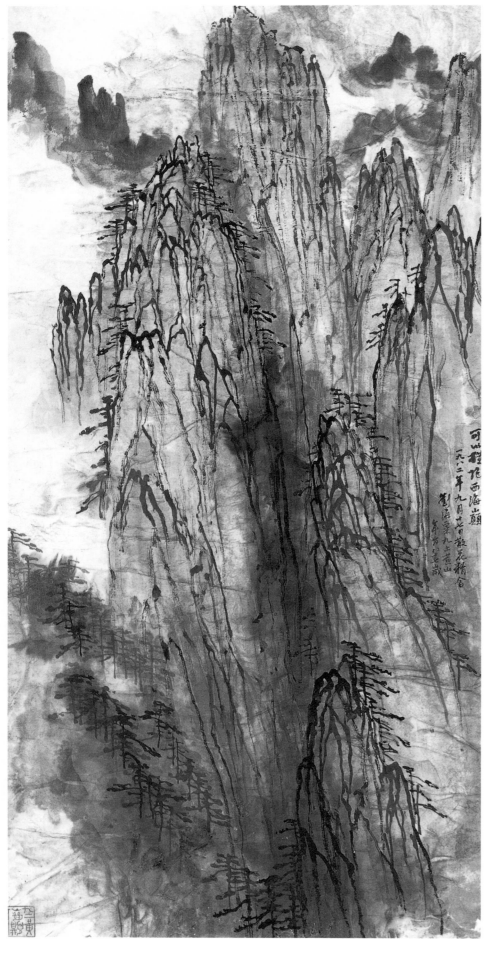

《可以横绝西海巅》